卯　蛀　窒
擾　楷　盤　羈
禧　　　實
課　　蹟
　　　學　　蟹
　　稼　篡　窮
施　　　卻
　蘿　　家　留
　　崎　署
獄　　　　寓
　　宴　家
臟　茅　　莓　醫
　　　　照
　　練　　戀　堅

卯　楷　擾　禧　課　施　獄　臟

蛀　盤　躁　學　稼　韃　峙　宴　茅　袂　練

羈　冗　纂　卻　署　家　照

窒　實　蟹　窮　家　留　寓　莓　戀

醫　堅

陪你寫字

目標！工整清晰手寫字

瑞昇文化

字如其人，
寫一手工整美觀的字，
可以展現嚴謹認真的人格特質，
容易給人留下深刻的好印象。

字也會影響人，
練字時一筆一劃、凝神運勁，
會逐漸穩定原本浮躁的心情，
培養出專注耐心的個性。

Your handwritings reflect who you are !

目錄

光碟加贈～其他部首筆順、標準寫法

隨書光碟的使用方法

本書附贈之光碟，可對應 Windows 和 Mac 系統使用。

檔案皆為 PDF 形式。依照本書頁碼排序，檔名即為頁碼。

讀者可參照本書內頁，選擇欲加強摹寫練習的頁面自行列印。

※ 光碟特別加贈：其他部首筆順、標準寫法。

隨書光碟之授權規範

本書附贈之光碟，收錄有原書中的摹寫練習格、空白九宮格內頁之原始檔案。

凡購買本書之讀者，即可享有自行列印之權利。

惟，列印出來的頁面，僅供讀者摹寫練習之用。不得印製成冊販售或另作他用。

本光碟版權所有，不得拷貝。不得使用光碟檔案進行「散布、複製、讓渡、販賣等」等侵犯著作權或營利之行為，亦不得針對該內容做任何加工或實質上的具體變更。

序

「糟糕!我忘了『尷尬』兩個字要怎麼寫?」

「你的字很潦草耶,我都看不懂!」

「還要抄這麼多筆記好累,不如用拍照的比較快!」

你是不是也遇到過上述的經驗呢?

數位化時代,不論是工作或學業上,人人習慣用電腦打字列印,手寫字被狠狠地邊緣化,寫字的手感早已不復見,不但懶得寫字,字跡變難看了,更麻煩的是平日較不運用的字也忘了怎麼寫,真的很「尷尬」!

所幸,在冷硬的「電腦字」獨霸世界之前,人們開始懷念一筆一劃寫字時的專注,還有親筆落款的溫暖心意,也因此在最近一年,重新掀起一股練字曬字的熱潮。一直以來,筆者十分重視寫字教育,在 20 年前即編寫過「寫好中國字的要領」與「學生書法正帖」這兩本書,用以提供給學生、師長做為習字的工具書,也收到許多讀者的熱情回饋,是為開創國人寫字教學書的先河。

本書《陪你寫字》以「循序漸進的練習、關鍵的指點、先學端正再求美」的三大教導原則,陪伴你享受寫字的樂趣,達成寫得一手好字的目標與成就感。內容的特點,包括:獨創的國字部首解析、詳解字型的結構和比率、正確的握筆姿勢、美字 VS. 不美字……等等。你只須掌握書中所傳授的要領與要訣,不用辛苦的臨摹,很快就能把每一個字都寫得大方又有美感了!

過往,寫字是一項「基本而必要」的記錄交流工具;新時代的寫字,則成為一款浪漫休閒,一種修心養性的方式。值此手寫風潮的興起,一般的美字帖固然是我們學習的目標,卻往往苦於基本功不足,而難以學會,甚至產生挫折感。本書的教導原則、內容特點,將為你打下寫字的端正基礎;字體只要先求端正了,字形的美感自然就會跟著來!

陪伴是最好的練習!

就讓本書陪著你走上「工整清晰手寫字」的目標前進!

企劃・書寫示範老師 黃墩岩

一、 前言

為什麼有些人可以寫得一手漂亮的字體呢？又為什麼有些人的字體看來會連自己也不滿意呢？

按一般的說法，國字寫得如何，在高中時代就幾乎定型了；而國中和國小則是高中的基礎；也就是說，在國小和國中時代就必須重視寫字的根基，然後才能順著學齡的增長，在良好的基礎上愈變愈好看，愈變愈流暢。

「寫字」和「說話」一樣，都是我們表達思想的符號；當然，「字」和「話」的傳達首重於它們本身的內容如何。至於字體好不好看？或者聲音、語調好不好聽有沒有關係呢？

應該是有的！一場沒有抑揚頓挫的演講、一席有氣無力的對談，或是一番聽來並不悅耳的播音；無可厚非地，必會降低傳達的功能。同樣的，字寫得好不好看，也可能間接影響到我們文字的表達效果和情緒。

就拿升學或升等考試的作文來說，如果兩篇內容程度均等的話，字體好看的那一篇所得的分數就會多出幾分，在競爭如此激烈的現在，「幾分」的差距是不容忽視的。

那麼，究竟什麼樣的字體才算好看呢？其實，這倒沒有什麼定論，有時候還牽扯到個人主觀的看法呢！然而，即使個人觀點確有不同，但當一段文字、一篇文章寫了出來，字跡好不好看的結論卻不會有多少差異，這也就是說，字體好不好看的原則仍是有脈絡可尋的。

二、寫好國字的三大要素

國字成千上萬，堪稱是世界上唯一享有書法藝術的字體，關於用毛筆寫的書法，並不在此書範圍，現在要說的是使用鋼筆、原子筆、鉛筆之類的「硬筆字」，簡單來說，硬筆字好不好看，決定於它的三大要素：

（一）線條是否工整？ 歪扭的筆劃會讓人有不舒服的感覺。

（二）結構是否協調？ 缺乏協調的架構會出現鬆散或失重的情形。

（三）比率是否勻稱？ 該大不大、該小不小會有歪、擠之感。

上述三點，不僅「硬筆字」要具備這三大要素，就連毛筆字也要講究。

三、寫好國字的八大要領

前面所講的三大要素是屬原則性的論點，接著，我們就要逐步來談談寫好國字的八大要領。在此首先要提出一點大家容易犯的毛病，以供大家參考改正：如果有心寫好國字的話，在最初幾個星期的練習中，一定要心平氣和的按著要領和筆順，一筆一劃老老實實地把每個字寫得工整穩定，絕對不可心浮氣躁，「欲速則不達」，按部就班是不可或缺的學習要領。

這種「慢寫」的方法，除了能穩定心情之外，最重要的是，它還能讓我們一邊寫一邊想著要領、揣摩要領，短時間內把寫字的要領結合在實際的動筆寫字上；等熟練之後，只要提起筆來，才真的會「胸有成竹」，橫豎勾撇，自然無處不順了。

講過了寫好國字應有的「心平氣和」和「放慢速度」之後，我們就正式來談八大要領：

（一）握筆：

毛筆的正宗握法求的是易於施力、助於靈活運筆，硬筆字講究拿筆也是如此；一般來說，大家握筆的方法大都正確，然而依據筆者的觀察與心得，倒有三種常犯的缺失值得一提：

①三指施力不均：

筆由拇、食、中三指來控制，這大家一向如此，問題在於三指運筆的勁道是否均衡？這均不均衡的問題？確實是個影響字體工不工整，和坐姿正確與否的重要關鍵。讀者不妨就拿筆現試一番，若是食指用力過度，字形必成「左上右下斜」（如圖❶），要是拇指用力過度則寫成「右上左下斜」（如圖❷）。

再說，中指與拿筆的關係，中指跟前兩指功能不同，它是筆的「受力指」，而不是「施力指」，假設中指受力過弱，那麼字形有可能會顯得鬆散無力（如圖❸），真有「龍飛鳳舞」的感覺了，當然，如果中指受力過重，會覺得中指會痛，那必是拇指或食指用力過度的結果。

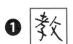 ❶ 食指用力過度，字形必成「左上右下斜」。

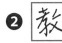 ❷ 拇指用力過度則寫成「右上左下斜」。

❸ 中指受力過弱，字形有可能會顯得鬆散無力。

標準握筆法

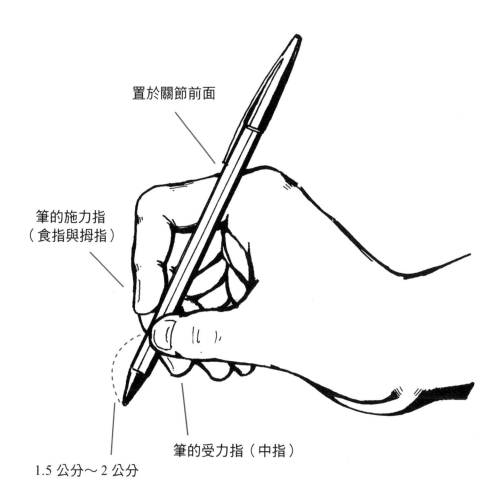

置於關節前面

筆的施力指
（食指與拇指）

筆的受力指（中指）

1.5 公分～2 公分

常見缺失握法① 筆桿位於虎口缺失

①食指會在不覺中用力，寫久了食指會酸。

②直線筆畫會有右下斜趨向。

③由左下往右上斜「策筆」，會因為拇指推力被相對
　的食指抵消，所以「策筆」會較難控制。

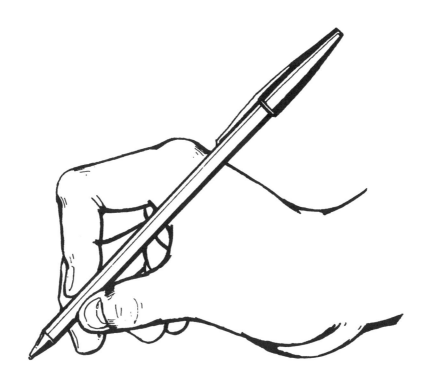

以無名指當受力指缺失

①受力指無力，容易出現「點狀形」字體，字的格局
　會顯得小而輕。

②寫久了，無名指和小指容易酸。

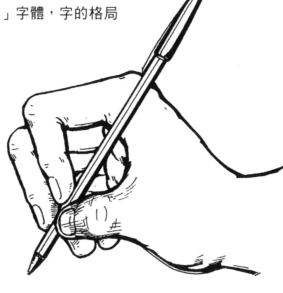

常見缺失握法③ 以拇指關節處包住筆桿和食指指甲缺失

①由於拇指過度用力，由右上往左下撇的「啄筆」難
　以伸展順暢。

②握筆的整體力道加重，寫久了指、掌都容易發酸。

常見缺失握法④　握筆偏高缺失

①控制點偏高，較難控制筆尖的去向。
②短筆劃部分會較難掌握。
③字形的密接點容易出現「漏洞」。

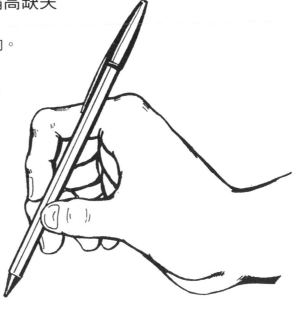

常見缺失握法⑤　握筆偏低缺失

①視線不良，頭容易往左邊歪斜。
②長筆劃部分難以靈活伸展。
③容易出現生硬筆劃。

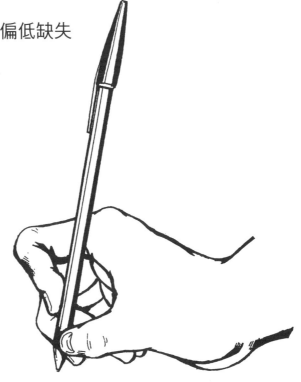

②筆桿置於虎口：

正確的拿筆法是把筆桿置於食指的大關節附近，而筆桿之所以會置於虎口往往都是食指用力過度的結果，如此一來，不僅會影響坐姿，遇上「長豎」或「鉤筆」便難控制得宜；同時，寫起字來也比較容易覺得累。所以學寫字的第一步必須講究握筆的方法與坐姿。

③握筆處太高或太低：

一般而言，要寫的字愈大，握筆處要愈高才能靈活運筆，要寫的字愈小，則握筆處宜低，才能掌握力道，控制筆劃的長短和工整。

通常握筆處不適當的缺點在於握得太高，因而控制不了筆尖的去向，該短的短不了，該長的又寫得歪斜扭曲，字形的變化似乎無法掌握在自己的控制之下。

握筆太低，視線就會被握筆的指尖擋住，寫長筆劃的時候也不能靈活運筆，往往整個字裡會有幾筆破壞整體美觀的生硬筆劃出現，要不然寫出來的字也會筆劃擠在一塊，小裡小氣的，沒有大方開闊的感覺。

（二）筆劃

國字沒有蝌蚪線條，該直就筆直、該橫就正橫、該斜就斜劃……，比較常見的缺失是：無法一筆成形。通常，在起筆或收筆時會出現不規則的線條，字體便顯得慵懶乏力，假使有此缺失，則應以稿紙為練習摹紙，一筆一劃按線訓練必然有助於筆劃的穩定性。

在下頁中有三組練習字，即是針對此點而設，盼讀者能用心規正自己的筆劃。

（三）筆順

筆順的通則是①由上而下②由左而右。筆順不對，多少會影響到字體的形狀和對稱感，同時，在算筆劃多少的時候，也才不會出現誤差。

像「馬」，如果寫成

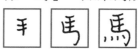

筆順就成了九畫，若寫成標準的

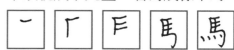

就是十畫。

以下的各 Lesson 裡，都會特立一項，用導引式的方法，引導大家一筆一劃地依次寫出各部首的正確筆順來。

　　眾所皆知，國字的部首是「字根」，絕大多數的國字都是由字根組合而成的。所以，探討筆順課題的捷進方法，當然就得從部首著手，相信只要把部首的筆順寫對了，寫國字時，自然就不用再擔心筆順會錯了。

（四）工整

　　國字必須力求四平八穩，如果沒有正方形的工整字體為基礎，而一昧想要寫出活潑的行書；那麼，就如毛筆沒有楷體（又稱為正書、真書）基礎，行書就難有章法一樣，這是大家應有的認識。

（五）協調

　　就是整個字要有一氣呵成的感覺，也就是不要讓字有被分割的感覺，

例如：教 ↔ 教

　　另外，要使得字體協調還有兩大要點：

①該平行就要平行：

例一：豹 ↔ 豹

例二：敢 ↔ 敢

②間隔要一致：

例一：目 ↔ 目

例二：住 ↔ 住

（六）比率

國字的字形大體而言可分為「上下組合」和「左右組合」兩大類，如以下各 Lesson 裡的「上方位」、「下方位」和部分的「偏含位」及「多樣位」字群，就是「上下組合」的字形。

「左方位」、「左上位」、「左中位」、「左下位」、「右方位」和部分的「偏含位」、「多樣位」字群則屬於「左右組合」的字形。

另外，收錄在「全含位」裡的字，可算是「內外組合」的字形。不管是「上下」、「左右」或「內外」組合的字形，為了使字體勻稱美觀，比率的衡量斟酌是絕對必要的。

部首佔據整個字體的比率，原則上是約為½～⅓，而其運用要領則為：旁字（包括上、下、左、右）過於複雜時則比率縮小，若旁字簡化則放大。

例如

般 艦 鞋 韆 …等等。

比率對字體的影響如何，大家可從下列的例子瞧出端倪：

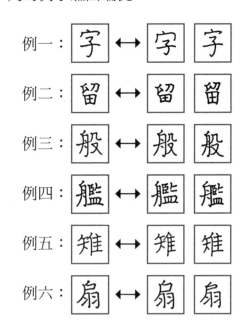

例一：字 ↔ 字 字

例二：留 ↔ 留 留

例三：般 ↔ 般 般

例四：艦 ↔ 艦 艦

例五：雉 ↔ 雉 雉

例六：扇 ↔ 扇 扇

（七）結構

結構與比率有關，筆者從教習經驗裡漸次摸索出「以部首比率來做為結構分析的歸納法」，雖然林林總總的部分群有二百一十一組之多，然而，經過歸納的結果，總共分析出九十二組代表性的字群，又詳細分屬十四大類組，分成 14 Lesson 來談，至於這 14 Lesson 的結構分析，又只匯類於四大系統，如此一來，所有國字的結構體就出現了捷進的脈絡了。所謂四大結構系統分析法說明如下：

▲平齊線（點）：（如註點處）

例一：扶 ↔ 扶 扶

例二：特 ↔ 特 特

例三：協 ↔ 協 協

例四：祥 ↔ 祥 祥

例五：豹 ↔ 豹 豹

例六：殉 ↔ 殉 殉

例七：虹 ↔ 虹 虹

例八：殿 ↔ 殿 殿

▲中分線（點）：（如註點處）

例一：蠻 ↔ 蠻 蠻

例二：煮 ↔ 煮 煮

▲頂界點：（如虛線處）

例一：豺 ↔ 豺

例二：款 ↔ 款

▲底穩線：（如虛線處）

例一：扶 ↔ 扶

例二：特 ↔ 特

特 ---- 平齊線

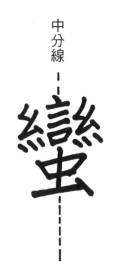

中分線

豺 ---- 頂界線

扶 ---- 底穩線

　　大致說來，每個部首幾乎都有「平齊線」（或平齊點）或「中分線」（或中分點），以及「頂界線」和「底穩線」，有些部首須上至「頂界線」，也有些應下達「底穩線」（當然也有些在中間的，這留待以下各 Lesson 裡再談）。

20

至於哪些部首該上至「頂界線」，哪些部首該下達「底穩線」，大抵可由「平頂」或「突頂」兩種字形的組合來決定：

▲平頂部首：（頂部為一橫，如註點處）

例：

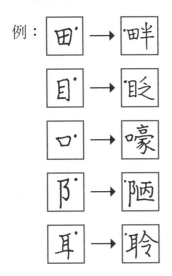

▲突頂部首：（頂部非一橫，如註點處）

例：

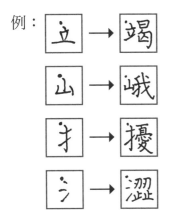

這兩類部首是否上至「頂界線」或下達「底穩線」，都要和它旁邊字的長短相配合。所有「左右組合」的國字如「順」、「特」、「則」等，除了極少數一些左邊比右邊長得多的字如「馭」、「扣」等，寫時要右邊較低些之外，其他大多數的字，都是右邊高於或等於左邊。

所以，原則上，右邊字都會上至「頂界線」；而左邊字如果是突頂字形的話，不管右邊字是突頂或平頂，左邊字都可上至「頂界線」如「擾」、「轉」，像以下各 Lesson 的「左方位」（一）～（四）、「左上位」，幾乎都是這類字的典型。

擾 轉

反之，如果左邊字都是平頂字形的話，只有在它的字形較長，且右邊字同是平頂字形的情況下，左邊字才會上至「頂界線」如「隅」、「張」等，以下各 Lesson 裡的「左下位」字群就是這類字的典型。

除了注意左邊字形是「平頂」或「突頂」外，兩部分字形的長短也是一項重要的考慮因素，長的一邊，必然高於（或等於）短的一邊如「略」、「竭」、「峨」、「嚀」、「扣」等。

綜合以上各點，可以依照它們對字形影響的重要性歸納成三大原則：

▲字形短的不高於字形長的一邊。

例：嚀 扣 刪 峨 嚎

▲平頂邊不高於突頂邊。

例：陰 聰 輟

▲左邊不高於右邊。

例：特 耽 湘 捉 轉

依照字形的比率和長短平突決定了字形的大部結構之後，就可更進一步的利用「平齊線」（或「平齊點」）和「中分線」（或「中分點」）的輔助，讓字的一筆一劃都擺在適當的位置，整個字看起來自然會工整、勻稱。

由此可見，如果能正確掌握住「平齊」、「中分」、「頂界」和「底穩」這四線的觀念，再多留意自己的書寫習慣，想要掌握標準結構就容易多了。

（八）美化

若是前面七個要領都沒問題了，久而久之，字體就會愈變愈令自己滿意，據筆者的觀察，字體的美化有三種趨勢：

▲直線部分仍直，而橫線部分則會活潑地由左稍向右上斜，這固然是因為國字是由左往右寫的關係，不過也可以說是筆氣順暢的自然形狀。

▲右直線和中直線會靈活地寫成「弧直」。

▲筆法趨於毛筆字（書法），轉折處或起筆、收筆會有輕重頓挫的力感。

以上這八大要領的五、六、七項係針對大部分的字所歸納出來的，其他像

這些「分、合」的結構和常見的小缺失在以下各 Lesson 裡會提到。

四、常常疏忽的三大缺失

講過了寫好國字的八大要領後，接著就以三種常見的「習慣性疏失」提出來做為大家書寫時的參考，務要多加留意：

（一）交錯：

例：

這種疏忽，一方面是比率沒掌握好，另一方面就是太喜歡「龍飛鳳舞」的缺失。

（二）不密接：

例：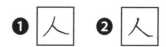

這種缺失，是典型的「急就章」所造成的，久而久之，養成習慣之後，想規正寫法就得下番苦心了，所以，若有此類疏忽，師長宜速指正。

寫國字切忌用「點」的，各筆劃之間無法緊密連接，更別說要一氣呵成，寫出流暢的字來了。要改進這種缺失，就要多練習一筆一劃有頭有尾完整的寫法。

讀者不妨自己揣摩一下，每個人寫字的時候，筆尖觸到紙上的聲音都會構成一種「節奏感」，比如說寫個「人」字，一般人的節奏大概是「唰－、唰－」兩聲，可是如果用毛筆字的寫法來寫硬筆的「人」字（圖❶），節奏就可能變成「篤唰－、唰唰－」，字形也就會像毛筆字的「人」（圖❷）一般起筆、收筆完整，還有輕重分別的力道感了。

❶ 人　❷ 人

每個人寫字時的輕重緩急，長短密散，其實都是出自心中習慣性節奏感的表現，尤其這種「不密接」成點狀的字體，更可以一眼看出他寫字的「節奏感」必然是「篤、篤、篤、篤……」的了。

要改正這種缺失，可以試著讓自己的寫字速度放慢，聽聽筆尖接觸紙面「唰－、唰－」的長節奏聲，就會曉得自己的毛病出在哪兒，也可以慢慢改正了。

（三）柔弱無力：

例：

　　這種字體並不會歪斜扭曲不工整，反而是因為讓每一個筆劃像一段段的線排列在一起而令人覺得呆板生硬，有些無氣又無力的感覺。

　　國字裡有相當大的部分是象形字，這些實際生活中的事物寫成字也自然會有「活生生」的感覺，才能很貼切地傳達出它們指示的意思，而國字字體的演進也都沒有忽略掉這一點，所以我們現在看到的字體，也都有抑揚頓挫、輕重緩急之分，才能適時適地的把我們的意思表達出來。

　　因此，光是把「筆劃」工整的排列成字是不夠的，要讓我們寫字時的心情適度的活潑起來，把感情灌注到字裡去，寫出抑揚頓挫的氣勢，能寫出這種強弱分明的味道來，怎麼還會有生硬呆版、有氣無力的毛病呢！？

五、結語

寫好「硬筆字」和「毛筆字」最大的不同點是：毛筆字（書法）進了藝術殿堂，那非得經過一番苦練不可；同時，書法的個人風格相當獨立，因為那是藝術。

而硬筆字雖然也有「個人風格」，但卻不像書法那麼獨立，學生想學好硬筆字，就得掌握「工整與順暢」的原則；所以，只要努力練習，在有系統、有效率的學習下，寫一手漂亮硬筆字是可以預期得到的。

綜觀坊間教學硬筆字的書籍，大都重於範本的摹寫，這固然是個好方法，不過，缺乏一套有系統、有效率的歸納原則，很容易滋生下列兩大缺失：

▲零落散亂沒系統，學習興趣低：

國字成千上萬，要從一一摹寫中進步的效率不高，最常出現的情形是：在摹寫的時候，字體看起來是不錯，但回到作業簿卻又是我行我素的老樣子；原因在於學生們不易於從零散的範本中找出修正的要領，既然如此，除非肯下苦心一直臨摹到純熟，否則的話，學習的效率自然低落。

▲難於修正和比較：

學習硬筆字不宜硬性的以別人的字樣為準，類似這種「照單全收」的方法比較適合書法教學，學習硬筆字應在原有的「個人風格」下，做一番科學的彈性修正和比較，如此才有助於學習的興趣與效率。

本套教材，除了詳加分析字群和寫法要領之外，還有筆順指導和自我練習，對於有意想寫好國字的學生和社會人士，此套創新教材應是一套捷進的方法。

①寫下存底字樣　②比較結構的分析　③看看比率的分析　④寫寫正確的筆順　⑤再比較、修正自我練習

有系統、有要領！
陪你打好端正字體的基礎！

看過 Lesson 1 的綜合分析後，讀者可能對自己寫字的缺失已經有些瞭解，也或許早就拿起筆來躍躍欲試了。不過先別忙，讓我們在這個 Lesson 裡，仔細告訴你，怎麼樣按部就班的利用以下各 Lesson 來幫助你寫好國字。

首先，請準備一支原子筆、簽字筆或是鋼筆，一邊看這本書，一邊動筆練習。接著就可以依下列的說明來逐步研習各 Lesson：

（一）存底字樣：

看完各 Lesson 的開頭幾行講解之後，接著有兩行空格，每個空格左邊都有一個小範字，請依自己平常寫字的習慣在空格裡一一寫下這十八個字。等研習完該 Lesson 的內容以後，再按正確要領把這些字重新寫一遍，到時比較一下前後兩組字的話，就可以看出字形改善的狀況，也讓你自己有信心把字寫得更好。

（二）「結構分析」和「直、橫比率分析」：

在這兩項的各條講解後面，都有實例做比較分析，例字的左邊也都註明「標準寫法」和各種缺失，如「部首太寬」、「下邊太寬」……等等，讓你一目瞭然，易於比較。另外有部分空下來的格子，也在左邊註明了「練習」的字樣，作為「標準寫法」的練習欄。

（三）筆順指導：

在這一項裡，我們把各 Lesson 所談的部首都以逐筆增加的方式，寫出了整個部首的正確筆順，你可以在「正確筆順」右邊的空格欄裡，對照著左邊印好的筆順，依序填上。相信這種方法可以有效的導正你原來的錯誤筆順。

（四）自我練習：

明瞭了各 Lesson 的內容以後，你就可以在「自我練習」這一項裡印證一下前面所見的幾個要領：先在「淡字描寫」這兩格裡把淡字描深，邊描邊回想一下它的要領，以作為寫「練習」欄的準備，然後再一筆一劃專心的在「練習」欄寫出理想滿意的字來，這樣可以讓你更深刻的體會出寫好國字的要領來。

本書從 Lesson 3~Lesson 16 的內容都分為上列的「存底字樣」、「結構分析」、「比率分析」、「筆順指導」和「自我練習」等五大項，各大項都採用循序漸進的逐步引導方式，讓讀者在完全瞭解、徹底吸收的情況下，不但能研讀完這本書，更能將本書提供的各項要領靈活運用，以收實效。

另外，我們要在此說明一點，本書從 Lesson 3~Lesson 16 所收錄的都是常見部首，略少於國字全部二百二十一個部首的二分之一，我們所以只選這些部首有兩個原因，一是因為它們在各自所屬的方位裡都具有典型性質，研習過它們以後，對於其他相同性質卻未收錄進本書的部首都可以胸有成竹、觸類旁通；二是因為以它們為字根的國字數量較多，可用以舉例供讀者比較練習的常用國字自然也相對的較多。

基於上述兩項考慮，我們才以抽絲剝繭的方式重複過濾了字典裡各種類型的部首，再經實際驗證、去蕪存菁的繁複過程之後，終於揀選出這些部首，作為我們比較分析的範例。

另外我們也考慮到讀者對未收入本書的其他部首應有的基礎認識，所以在光碟裡收列了這些部首，寫出它們的標準寫法，讀者可依前述「筆順指導」的方法依序練習這些部首。

我們衷心希望讀者們能仔細研讀比較、專心揣摩練習，以兩天一 Lesson 的練習速度，大約花上一個月的時間吸收消化，相信在本書的精心設計和讀者的努力學習之下，必能讓你對寫字的要領有所領會和心得，在字形的改善上也自然會有相當程度的幫助，寫出你自己和別人都滿意的成果來。

部首：冖・宀・穴・罒・竹・艹・雨

■存底字樣

在「上方位」的常見部首有：

冖	宀	穴	罒	竹	艹	雨

等七組字群。

首先，請寫一遍下列的例字，好當作比較和修正的字樣。

——存底字樣——

冠		
冕		
安		
宋		
家		
究		
窩		

——存底字樣——

罵		
罰		
羅		
笑		
築		
範		
雲		

——存底字樣——

電		
震		
花		
董		

■結構的分析

在寫 ⌐ 宀 宀 四 ⺮ 艹 雨 這七組上方位部首的字群時，如果把上面的部首寫得太寬大（圖❶）；看起來的話，是不是整個字會有「頭重腳輕」的感覺呢？

也就是說，在寫上方位部首的字群時，下邊的字要寫得比上邊的部首稍微寬大一些（圖❷），這樣一來，整個字就不會被「蓋住」了，字體也才會有舒服和平穩的感覺。

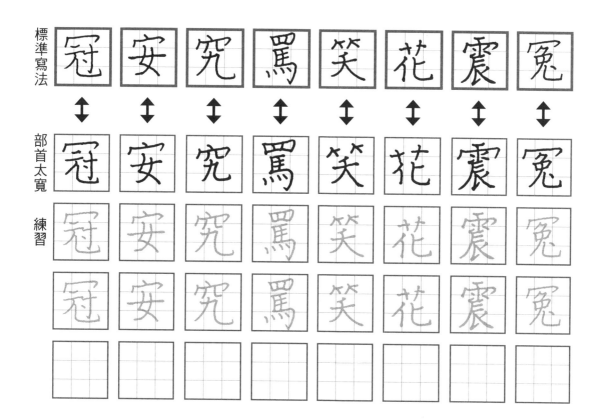

接著，我們再來看看「雨」這個部首。因為「雨」的筆劃比較多，所以，這個部首的一些下邊字，要是筆劃少的話，如「雲」「電」（圖❶），那麼，就不必勉強把下邊寫得太過於寬大（圖❷），一般看來，只要寫得跟上面的部首一樣寬就會顯得活潑生動了（圖❸）。當然，如果下邊字的筆劃不算少，還是應掌握「下邊寬於上面」的要領。

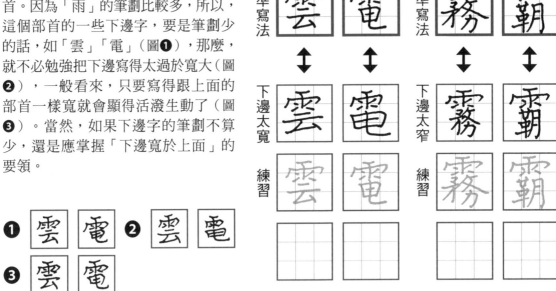

顯然的，這七組上方位部首的字群，都必須上至「頂界線」，而底邊則必須下達於「底穩線」。也由於部首是在上邊，所以，並沒有「平齊線」的問題，但卻需注意「中分點」或「中分線」的對正。

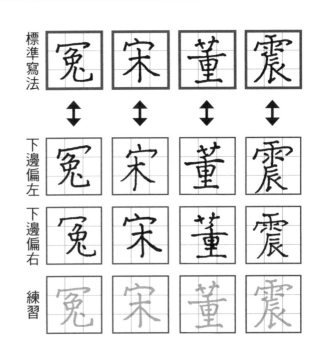

32

■橫比率分析

―	宀	宂	四	⺮	艹

❶ 冠

❷ 冠

　這六組字群的橫比率約為：⅓（圖❶）比較常見的缺失是下邊字沒有展開（圖❷），因而導致了「緊縮」的感覺。

— 自行練習 —

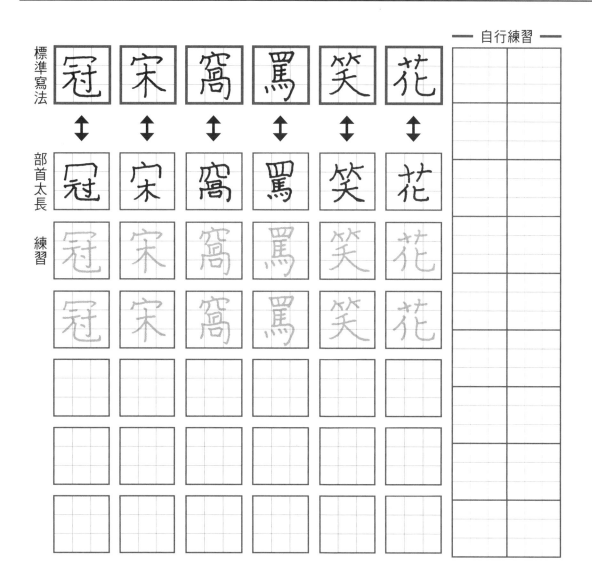

標準寫法　冠　宋　窩　罵　笑　花

部首太長　冠　宋　窩　罵　笑　花

練習

「雨」這組字群的橫比率，依下邊字筆劃的多寡而定，筆劃少的，「雨」的橫比率就以½為宜（圖❶）；如果筆劃多的，就以⅓～½比較恰當（圖❷）。

❶ 雷　　❷ 震

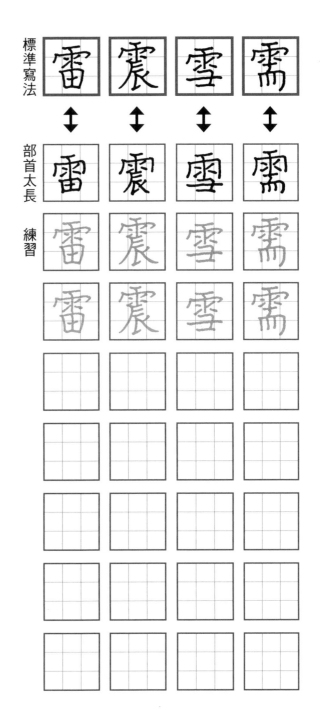

標準寫法

部首太長

練習

■筆順指導

部首	正確筆順		正確筆順		正確筆順		正確筆順		
	冖		宀		穴		四		
	丶		丶		丶		丶		
	冖		宀		宀		冖		
			宀		宀		罒		
					穴		罒		
					穴		四		

■筆順指導

正確筆順		正確筆順		正確筆順				
部首	⺮		⺿		雨			
⺀		⺀		⺀				
⺁		十		⺁				
⺁		十		冂				
⺁		⺿		帀				
⺀⺀				雨				
⺮				雨				
				雨				
				雨				

36

冠		冤		冗		冥		冢	
冠		冤		冗		冥		冢	
冠		冤		冗		冥		冢	
宴		家		寄		寓		寫	
宴		家		寄		寓		寫	
宴		家		寄		寓		寫	

■自我練習

穹		窖		窒		竄		窮	
穹		窖		窒		竄		窮	
穹		窖		窒		竄		窮	
罟		罪		罩		置		羈	
罟		罪		罩		置		羈	
罟		罪		罩		置		羈	

竿		等		籃		篡		籮	
竿		等		籃		篡		籮	
竿		等		籃		篡		籮	
艾		茅		茹		苟		莓	
艾		茅		茹		苟		莓	
艾		茅		茹		苟		莓	

需		雷		霉		靈		霧	
需		雷		霉		靈		霧	
需		雷		霉		靈		霧	

宇		實		窪		窄		署	
宇		實		窪		窄		署	
宇		實		窪		窄		署	

■自我練習

部首：灬・田・皿・虫・心・手・酉・子・女・土

■ 存底字樣

在「下方位」的常見部首有：

灬　田　皿　虫　心　手　酉　子　女　土

這十組字群。首先，請寫一遍下列的例字，好當作比較和修正的字樣。

━━存底字樣━━

煮		
熟		
留		
益		
盟		
蛋		
蠻		

━━存底字樣━━

忘		
忠		
拿		
拳		
醬		
字		
季		

━━存底字樣━━

妥		
妻		
堂		
堡		

■結構的分析

從 Lesson 3「上方位」字群的寫法要領裡，我們認識了上方位字群要寫得「下邊寬於（或相等於）上面」。相同的，下方位的基本寫法要領也是一樣。

為了讓整個字看起來有四平八穩的「平穩感」，不要讓字的上面大於下邊，這是國字寫法的原則之一，比較一下，自然就能看得出來了。

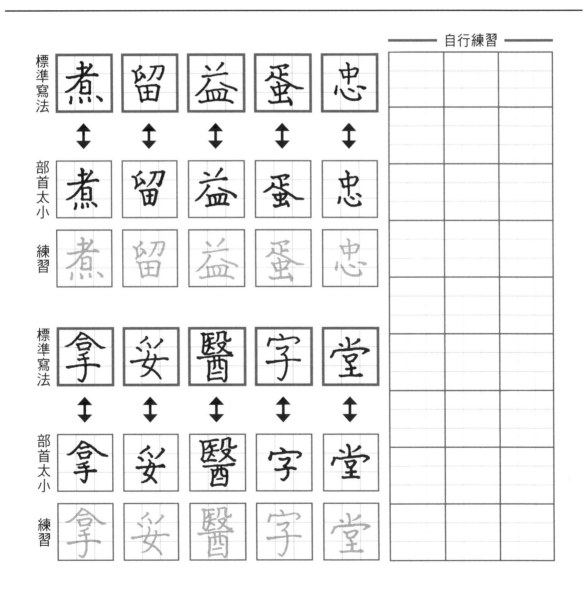

在這十組下方位的字群裡，除了 沒有「主橫線」外，其他字都有主橫線（圖❶，有註點的那橫）。我們在寫的時候，要稍微地將主橫線拉長一些，如此一來，自然而然地，就能夠托穩上面的字了，再看看有什麼不同。

❶ ．皿 ．虫 ．手 ．酉 ．子 ．女 ．土

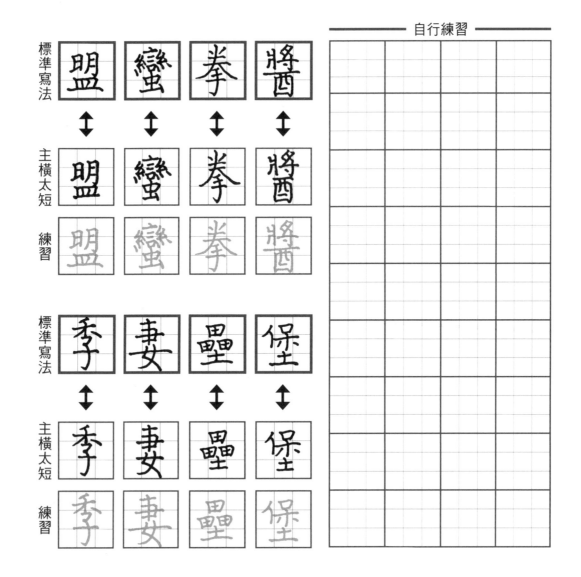

顯然的，這十組下方位部首的字群，都必須上至「頂界線」，而底邊則必須下達於「底穩線」。也由於部首是在下邊，所以，並沒有「平齊線」的問題，但卻需注意「中分點」或「中分線」的對正。

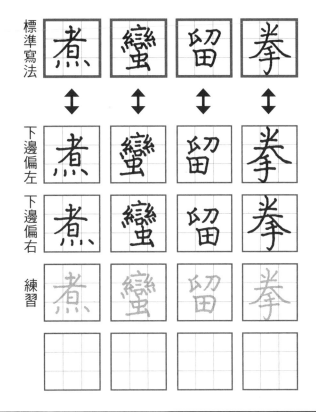

在寫「手」部字的時候，如果字的中間有「大」字，如「攀」（圖❶），就要以「大」字為主，拉長「大」字的主橫線（圖❷），這樣字形才會顯得活潑些。

❶ 攀

❷ 大

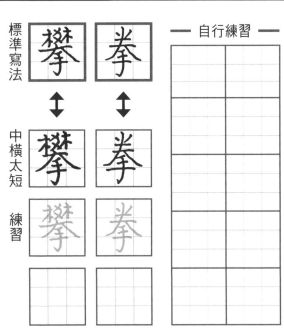

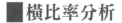

兩組字群的橫比率約為⅓。

例：煮

標準寫法		部首太長	練習
煮	↔	煮	煮
盟	↔	盟	盟

其他八組字群（圖❶）的橫比率則以½～⅓為宜，要是上面字比率複雜，就屬⅓的橫比率（圖❷）。若是上面字比較簡單，則以½的橫比率較為恰當（圖❸）。

❶ 田 虫 心 手 西 子 女 土
❷ 孽 墓 ❸ 忘 妥

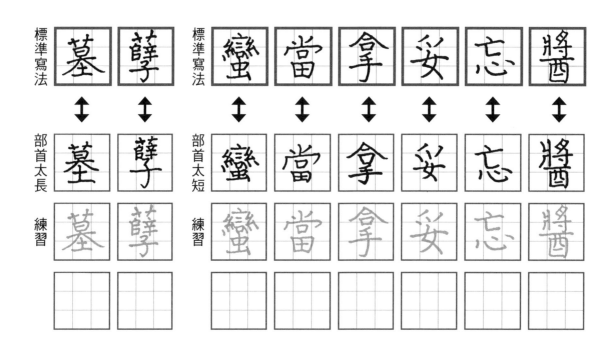

■筆順指導

正確筆順		正確筆順		正確筆順		正確筆順		
小		田		皿		虫		
ノ		丶		丶		丶		
八		冂		冂		冖		
小		月		冊		口		
小		用		皿		中		
		田		皿		虫		
						虫		

47

■筆順指導

部首		正確筆順		正確筆順		正確筆順		正確筆順		
心		手		西		子				
丶		丿		一		了				
八		二		丆		了				
心		三		丙		子				
心		手		丙						
				西						
				西						

■筆順指導

部首	正確筆順		正確筆順						
女			土						
	く		一						
	夂		十						
	女		土						

孕		孝		學		孶		彎	
孕		孝		學		孶		彎	
孕		孝		學		孶		彎	

烈		照		燕		熹		熱	
烈		照		燕		熹		熱	
烈		照		燕		熹		熱	

畚		當		畜		番		留	
畚		當		畜		番		留	
畚		當		畜		番		留	

孟		盜		盧		盤		蠱	
孟		盜		盧		盤		蠱	
孟		盜		盧		盤		蠱	

蚤		蝨		蜜		螢		蟹	
蚤		蝨		蜜		螢		蟹	
蚤		蝨		蜜		螢		蟹	
忌		恕		悲		愁		戀	
忌		恕		悲		愁		戀	
忌		恕		悲		愁		戀	

■自我練習

掌		掣		擘		攀		擊	
掌		掣		擘		攀		擊	
掌		掣		擘		攀		擊	

妾		委		娑		婆		嬰	
妾		委		娑		婆		嬰	
妾		委		娑		婆		嬰	

坐		垂		堅		基		墓	
坐		垂		堅		基		墓	
坐		垂		堅		基		墓	
醫		醬		摹		姜		姿	
醫		醬		摹		姜		姿	
醫		醬		摹		姜		姿	

■自我練習

監		盒		盡		蜇		鰲	
監		盒		盡		蜇		鰲	
監		盒		盡		蜇		鰲	

怨		煞		熊		熬		蚩	
怨		煞		熊		熬		蚩	
怨		煞		熊		熬		蚩	

部首：扌‧牛‧木‧禾‧忄‧十‧巾‧米

■存底字樣

　　由於國字是從左邊的筆劃先寫起，所以約有三分之一的部首都在字的左邊，本書為了簡明起見，依序歸納成左方位、左上位、左中位和左下位來介紹各種不同位置的寫法要領。

　　然後，再把左方位的這組部首，依照它們的書寫特性，又分成四類來談。

　　現在，我們就先來看看左方位——第一類字群的寫法要領，它們是：

扌	牛	木	禾	忄	十	巾	米

這八組字群。

　　首先，請寫一遍下列的例字，好當作比較和修正的字樣。

——存底字樣——

打
扶
挖
物
特
材
橋

——存底字樣——

程
積
快
性
協
博
帆

——存底字樣——

帽
粒
糧
粉

■結構的分析

在這八組字都有一直筆劃，除了「忄」部外，其他七組字的上方都有一短橫和直筆交叉，所以，歸為同一類來講。

在寫「扌」「牜」「木」「禾」這四組部首的時候，交叉的位置，最好是在¼的位置（圖❶）。

❶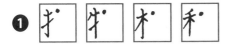

這四組部首的交叉位置，則以上⅓～¼為佳。

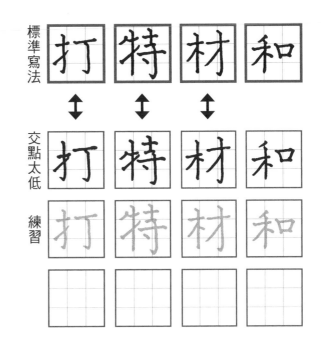

標準寫法	打	特	材	和
	↕	↕	↕	
交點太低	打	特	材	和
練習	打	特	材	和

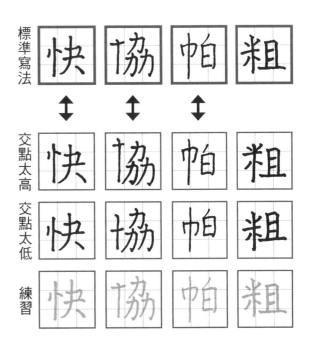

標準寫法	快	協	帕	粗
	↕	↕	↕	
交點太高	快	協	帕	粗
交點太低	快	協	帕	粗
練習	快	協	帕	粗

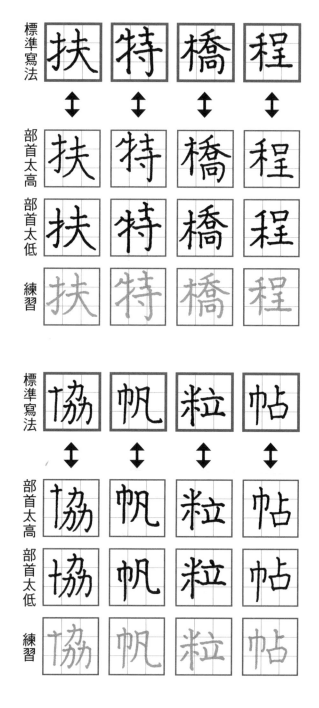

這七組字羣的「平齊線」，都是交叉的那「短橫線」。一般說來，是與右旁字最上面的橫線平齊，這樣寫來，字看起來自然會比較協調、整齊。

◆附註

 如果右旁字比較複雜的話，有時候就宜以第二橫，甚至第三橫，來作為與「平齊線」平齊的筆劃，如：擾　樺　稼　博　帽　糧

標準寫法	擾	樺	稼	博	帽	糕	自行練習	
	↕	↕	↕	↕	↕	↕		
部首太高	擾	樺	稼	博	帽	糕		
部首太低	擾	樺	稼	博	帽	糕		
練習	擾	樺	稼	博	帽	糕		
	擾	樺	稼	博	帽	糕		

「忄」的「平齊點」，就在於直線與右點接觸的地方（圖❶）。

❶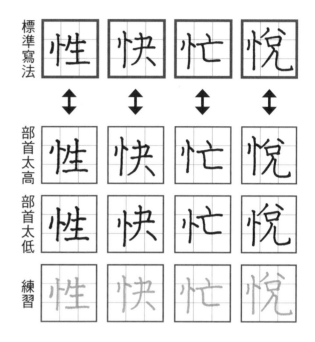

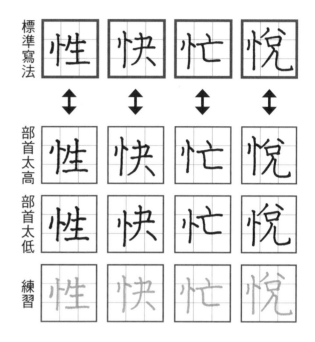

標準寫法 ↕ 部首太高 部首太低 練習
性 快 忙 悅

木 禾 米

標準寫法是右點（圖❷），而不是右捺（圖❸）。為什麼呢？最主要的是，可以避免和右旁字「交纏」。

❷

❸

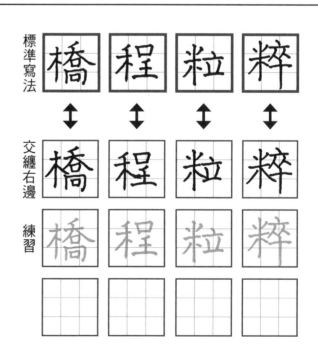

標準寫法 ↕ 交纏右邊 練習
橋 程 粒 粹

■直比率分析

一般說來，｜扌｜｜牛｜｜木｜｜禾｜｜忄｜｜十｜
的直比率以：⅓為佳。常見的缺失是比率太大，因而造成右旁字縮直的現象。

標準寫法	挖	特	材	程	性	博
	↕	↕	↕	↕	↕	↕
部首太寬	挖	特	材	程	性	十博
練習	挖	特	材	程	性	博

｜巾｜｜米｜的直比率，則以⅓～½為宜。

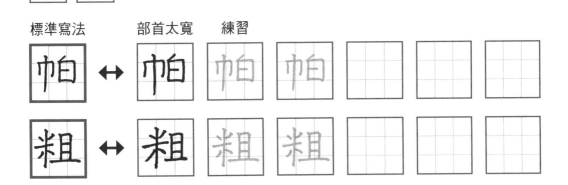

標準寫法　部首太寬　練習

帕 ↔ 帕　帕　帕

粗 ↔ 粗　粗　粗

■筆順指導

部首	正確筆順		正確筆順		正確筆順		正確筆順		
	扌		牛		木		禾		
	一		丿		一		丿		
	十		匕		十		二		
	扌		牛		才		千		
			牛		木		禾		
							禾		

■筆順指導

部首	朴		十		巾		米		
	ノ		一		ノ		、		
	丬		十		冂		丷		
	朴				巾		丷		
							半		
							米		
							米		

扔		拍		招		撞		擾	
扔		拍		招		撞		擾	
扔		拍		招		撞		擾	
牯		牝		牲		犒		犄	
牯		牝		牲		犒		犄	
牯		牝		牲		犒		犄	

杯		梳		楷		榴		樺	
杯		梳		楷		榴		樺	
杯		梳		楷		榴		樺	

私		移		稻		稼		種	
私		移		稻		稼		種	
私		移		稻		稼		種	

忙		悅		情		憐		懶	
忙		悅		情		憐		懶	
忙		悅		情		憐		懶	
帖		幀		幌		幗		幟	
帖		幀		幌		幗		幟	
帖		幀		幌		幗		幟	

■自我練習

協		博		粹		精		糙	
協		博		粹		精		糙	
協		博		粹		精		糙	
糕		粳		捉					
糕		粳		捉					
糕		粳		捉					

■存底字樣

「亻」「彳」「礻」「衤」「犭」「豸」這六組部首，因為它們都有左短撇（圖❶）和直豎（圖❷）或直弧（圖❸）交叉（圖❹），所以，就歸為同一類型來講。

首先，請寫一遍下列的例字，好當作自我比較和修正的字樣。

❶ ／　　❷ ｜　　❸ ）　　❹ 亻 犭

——存底字樣——		——存底字樣——		——存底字樣——	
你		神		獅	
但		福		貓	
伸		被		豹	
很		袍		豺	
律		補			
德		狂			
祝		猜			

■ 結構的分析

直豎（圖❺）宜位於左短撇（圖❻）的中心，字看起來才會顯得均勻。

❺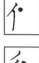

❻

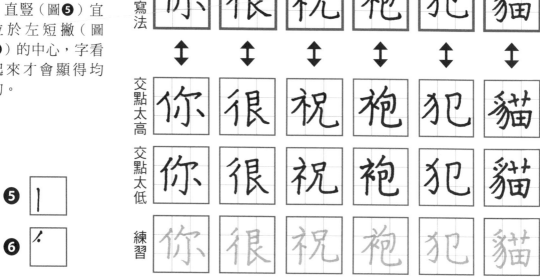

標準寫法	你	很	祝	袍	犯	貓
交點太高	你	很	祝	袍	犯	貓
交點太低	你	很	祝	袍	犯	貓
練習	你	很	祝	袍	犯	貓

註點處即是平齊點。

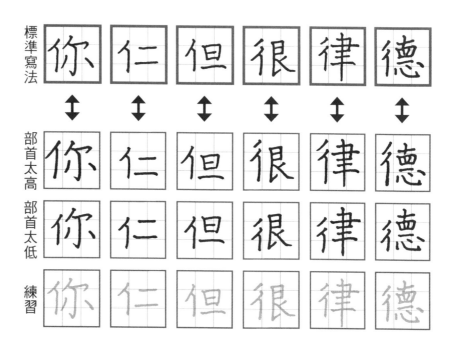

標準寫法	你	仁	但	很	律	德
部首太高	你	仁	但	很	律	德
部首太低	你	仁	但	很	律	德
練習	你	仁	但	很	律	德

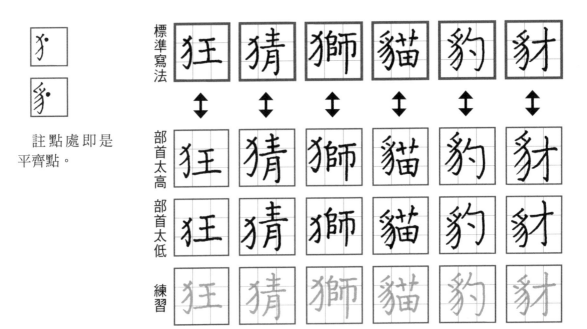

犭
豸

註點處即是
平齊點。

標準寫法 ↔ 部首太高 部首太低 練習

狂　猜　獅　貓　豹　豺

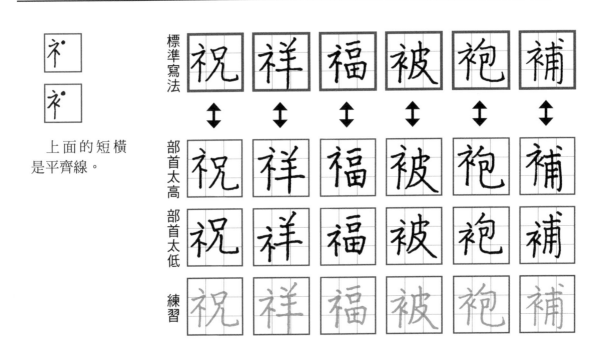

礻
衤

上面的短橫
是平齊線。

標準寫法 ↔ 部首太高 部首太低 練習

祝　祥　福　被　袍　補

左撇宜求平行，字體看起來會更加協調整齊。

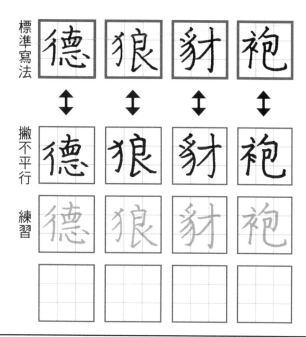

標準寫法　德　狼　豹　袍

↕　↕　↕　↕

撇不平行　德　狼　豹　袍

練習　德　狼　豹　袍

■直比率分析

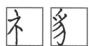

這六組部首的直比率都以：⅓為宜。

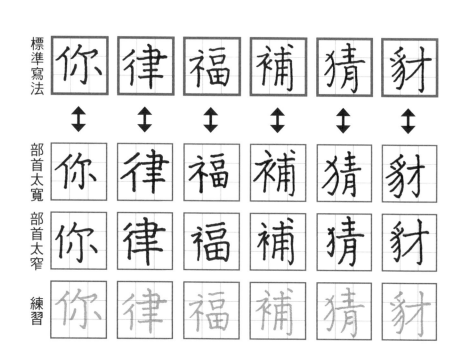

標準寫法　你　律　福　補　猜　豹

↕　↕　↕　↕　↕　↕

部首太寬　你　律　福　補　猜　豹

部首太窄　你　律　福　補　猜　豹

練習　你　律　福　補　猜　豹

■筆順指導

部首	正確筆順		正確筆順		正確筆順		正確筆順		
	彳		彳		ネ		ネ		
	ノ		ノ		丶		丶		
	彳		彡		⺈		⺈		
			彳		⺌		⺈		
					ネ		⺋		
							ネ		

■筆順指導

部首	正確筆順		正確筆順						
豸			豸						
	ノ		ノ						
	了		⺈						
	豸		⺈						
			歺						
			豸						
			豸						
			豸						

仲		做		僅		倦		優	
仲		做		僅		倦		優	
仲		做		僅		倦		優	
彷		從		彿		徵		復	
彷		從		彿		徵		復	
彷		從		彿		徵		復	

■自我練習

祚		禍		神		禧		禱	
祚		禍		神		禧		禱	
祚		禍		神		禧		禱	

初		袂		被		袱		襖	
初		袂		被		袱		襖	
初		袂		被		袱		襖	

狗		狄		猖		獄		獵	
狗		狄		猖		獄		獵	
狗		狄		猖		獄		獵	
豺		貉		貊		豹		貌	
豺		貉		貊		豹		貌	
豺		貉		貊		豹		貌	

仁		仟		徊		微		狽	
仁		仟		徊		微		狽	
仁		仟		徊		微		狽	
猴		貍		禎		袖		裸	
猴		貍		禎		袖		裸	
猴		貍		禎		袖		裸	

■存底字樣

言　舟　車　革　食　糸　這六組部首都屬於筆劃較多的部首，因為它們也有許多共同點，所以，才集合在一起講。

首先，請寫一遍下列的例字，好當作自我比較和修正的字樣。

——存底字樣——			——存底字樣——			——存底字樣——	
記			較			館	
訪			輕			約	
誇			鞋			純	
航			鞍			編	
船			韆				
艦			飢				
軟			飼				

■結構的分析

言 舟 車 革 食 糸 這六組部首的下橫都宜由左下往右上斜（圖❶）。這是標準寫法，同時，在接著寫右旁字的時候，也能夠顯得順暢些，所以說這是文字書寫的一種自然原則。

如果不寫斜形（圖❷）而寫成橫形（圖❸）的話，雖然有其工整的優點，但卻會失去國字另一方面的優點：活潑與流暢感。

❶ ／　❷ ／　❸ 一

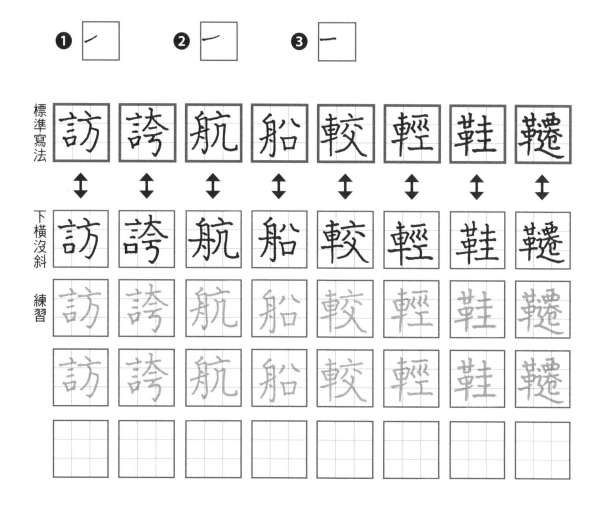

79

一般說來，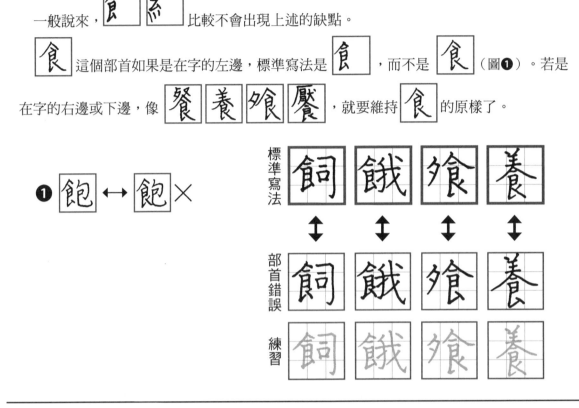 食 ／ 糸 比較不會出現上述的缺點。

食 這個部首如果是在字的左邊，標準寫法是 食 ，而不是 食 （圖❶）。若是

在字的右邊或下邊，像 餐 養 飧 饗 ，就要維持 食 的原樣了。

標準寫法　飼　餓　飧　養

↕　↕　↕　↕

部首錯誤　飼　餓　飧　養

練習　飼　餓　飧　養

❶ 飽 ↔ 飽 ✕

食 這個部首的寫法，除了要注意上面所講的之外，
還要注意的是，上面是頓點（圖❷），而非右撇（圖❸）。
這是為了避免與右旁文字交纏的緣故（圖❹）。

標準寫法　餅　餓

↕　↕

交纏右邊　餅　餓

練習　餅　餓

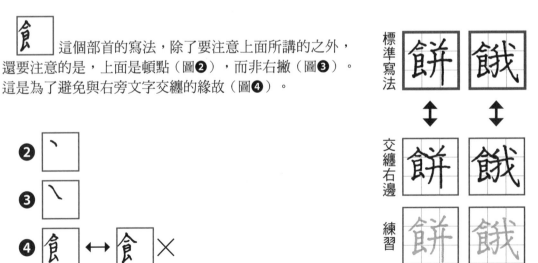

❷ 丶

❸ 乀

❹ 食 ↔ 食 ✕

「言」「舟」這兩組字群的「平齊線」，一般看來，是在於最上面的短橫（圖❺）。

❺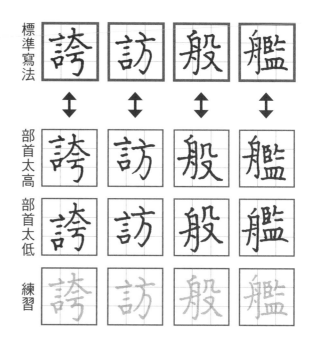

標準寫法	誇	訪	般	艦
部首太高	誇	訪	般	艦
部首太低	誇	訪	般	艦
練習	誇	訪	般	艦

　　「車」「革」這兩組字群的「平齊線」，一般看來，是在上第二短橫（圖❻）。可是，仍應依循「平齊線」的運用要領：「平齊線的高低，原則上是依旁字不簡、也不繁而訂，若旁字筆劃愈多，或字形較長，則平齊線就愈高；相反的，平齊線就應降低。」

❻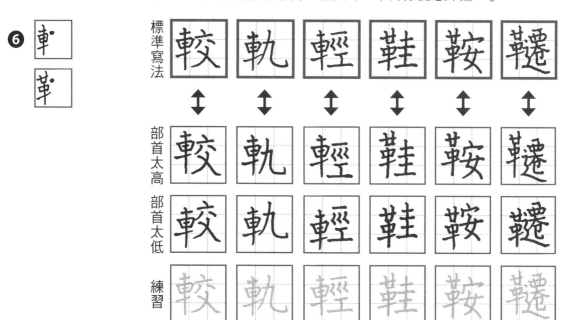

標準寫法	較	軌	輕	鞋	鞍	韆
部首太高	較	軌	輕	鞋	鞍	韆
部首太低	較	軌	輕	鞋	鞍	韆
練習	較	軌	輕	鞋	鞍	韆

「糸」「食」這兩組字群的「平齊點」（圖❶）。

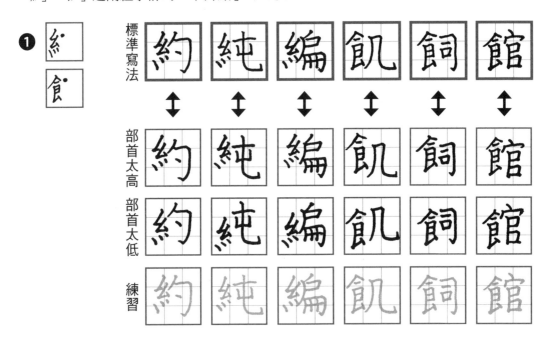

■直比率分析

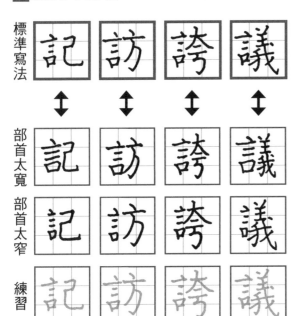

「言」的直比率以：⅓為宜。

其他，「舟」「車」「革」「食」「糸」這五組部首的直比率，則以：½～⅓為宜。當然，仍應依循「比率」的運用要領：比率原則上是依旁字不簡、也不繁而訂，若旁字筆劃較多，或字形較寬，則比率就比較小（⅓），相反的，比率就比較大（½）。

標準寫法	般	艦	軛	輕	鞋
	↕	↕	↕	↕	↕
部首太寬	般	艦	軛	輕	鞋
部首太窄	般	艦	軛	輕	鞋
練習	般	艦	軛	輕	鞋
標準寫法	韉	飼	饅	約	編
	↕	↕	↕	↕	↕
部首太寬	韉	飼	饅	約	編
部首太窄	韉	飼	饅	約	編
練習	韉	飼	饅	約	編

■筆順指導

| 部首 | 正確筆順 | | 正確筆順 | | 正確筆順 | | 正確筆順 | | |

部首	言		舟		車		革		
	、		′		一		一		
	二		ノ		二		十		
	二		力		一		卄		
	三		月		三		廿		
	言		月		百		世		
	言		舟		亘		苫		
	言				車		苗		
							苗		
							革		

84

■筆順指導

正確筆順		正確筆順						
食		纟						
ノ		㇈						
人		纟						
𠆢		幺						
今		纟						
今		絲						
今		纟						
食								
食								

部首

許		課		詩		諜		議	
許		課		詩		諜		議	
許		課		詩		諜		議	

舫		舵		般		艇		艘	
舫		舵		般		艇		艘	
舫		舵		般		艇		艘	

軛		輓		輔		輟		轉	
軛		輓		輔		輟		轉	
軛		輓		輔		輟		轉	
靶		鞣		鞦		鞭		韃	
靶		鞣		鞦		鞭		韃	
靶		鞣		鞦		鞭		韃	

■自我練習

飯		餞		餓		餵		饅	
飯		餞		餓		餵		饅	
飯		餞		餓		餵		饅	

糾		統		練		繆		纖	
糾		統		練		繆		纖	
糾		統		練		繆		纖	

詠　　誰　　譏　　航　　舨

軌　　鞅　　繩　　飴　　饅

■存底字樣

在左方的部首除了上面所講過的以外，還有 ⟨子⟩⟨弓⟩⟨方⟩⟨月⟩⟨月⟩⟨冫⟩ 等六組比較常見的部首。

首先，請寫一遍下列的例字，好當作自我比較和修正的字樣。

──存底字樣──			──存底字樣──			──存底字樣──		
孔			於			朦		
孤			旗			泊		
孺			脂			海		
引			脖			澀		
張			脹					
弭			朕					
施			服					

■結構的分析

「弓」的「平齊線」在第二橫（圖❶）；「子」的「平齊線」在註點的地方（圖❷）。

❶ 弓

❷ 孑

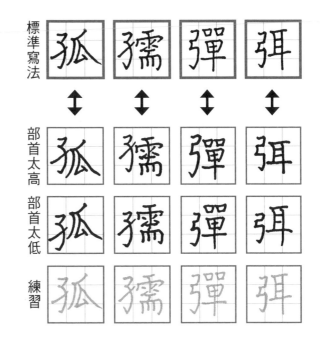

「方」的短橫為「平齊線」（圖❸）。（「方」力求上至「頂界線」，至於有沒有下達「底穩線」，對字體的美感倒沒有多大的影響。）

❸ 方

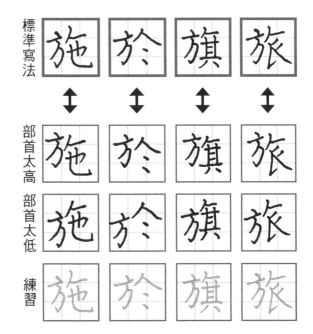

「氵」部如能上至「頂界線」，下達「底穩線」，那麼整個字看起來才會大大方方的，不會讓人有小氣的感覺。

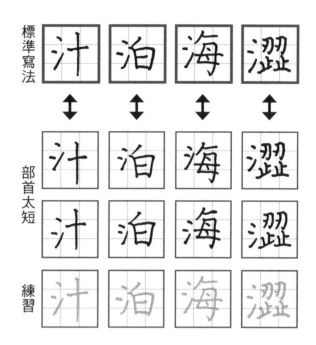

標準寫法

⇕

部首太短

練習

「氵」部的「平齊線」是在註點的地方（圖❶）。

❶

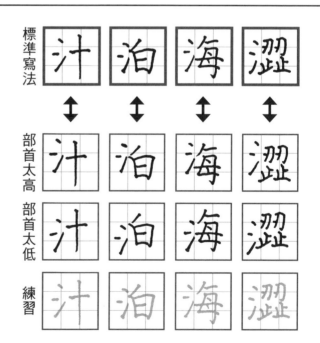

標準寫法

⇕

部首太高

部首太低

練習

在寫「子」「弓」這兩組部首的時候，最好能上達「頂界線」，下至「底穩線」，才容易寫端正，否則的話，字體很容易出現傾斜的缺點。

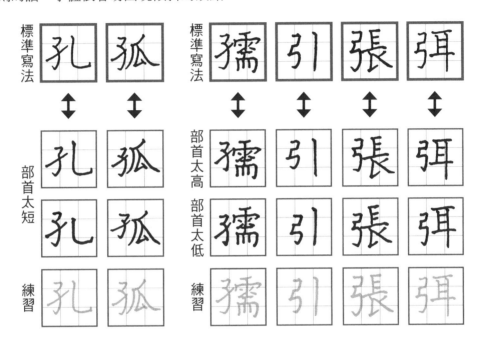

　　「月」部跟「月」部不可以混為一談，這在附註中會提到怎麼分辨它們的方法。原則上，這兩組字宜求下達「底穩線」，至於「頂界線」和「平齊線」，就必須看右邊字而定了。

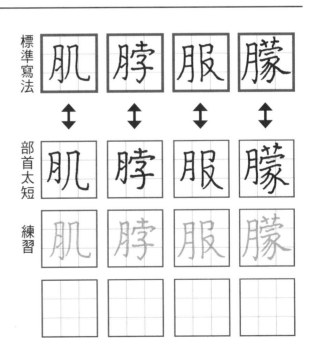

■直比率分析

「子」「弓」「方」「月」「月」「氵」這六組字群，一般看來，它們的直比率以⅓為宜。

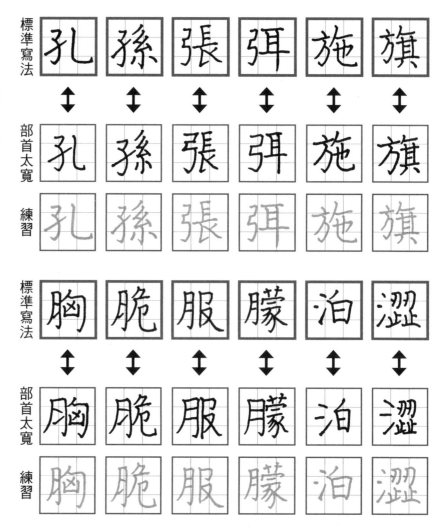

標準寫法	孔	孫	張	弻	施	旗
部首太寬	孔	孫	張	弻	施	旗
練習	孔	孫	張	弻	施	旗
標準寫法	胸	脆	服	朦	泊	澀
部首太寬	胸	脆	服	朦	泊	澀
練習	胸	脆	服	朦	泊	澀

◆附註

「月」與「月（肉）」的分辨方法是：凡是跟肉有關係的就是「月」，否則的話就是「月」部。

月	肥	肚	肌	肢		
月	朋	服	朝	朕	朗	期

■筆順指導

部首	正確筆順		正確筆順		正確筆順		正確筆順		
	子		弓		方		月		
	乛		乛		丶		丿		
	孑		㇆		亠		刀		
	子		弓		方		月		
					方		月		

部首	正確筆順		正確筆順						
月			氵						
丿			丶						
刀			冫						
月			氵						
月									

■自我練習

孜		孤		孩		孫		孺	
孜		孤		孩		孫		孺	
孜		孤		孩		孫		孺	

弧		弦		強		弱		弼	
弧		弦		強		弱		弼	
弧		弦		強		弱		弼	

於		施		旅		旋		族	
於		施		旅		旋		族	
於		施		旅		旋		族	

朋		朕		服		朦		騰	
朋		朕		服		朦		騰	
朋		朕		服		朦		騰	

腳		腫		膝		膽		臟	
腳		腫		膝		膽		臟	
腳		腫		膝		膽		臟	

河		湘		淘		添		澀	
河		湘		淘		添		澀	
河		湘		淘		添		澀	

部首：冫・虫・王・石・金・足・土・歹・女・目

■存底字樣

　　我們把「冫」「虫」「王」「石」「金」「足」「土」「歹」「女」「目」這十組部首歸
類到左上位，是因為它們都屬於由左下至右上「斜」的字體，為了讓整個字寫得順暢，也
考慮到字形的美感，所以很自然地，這十組字群都宜偏於左上位。

　　首先，請寫一遍下列的例字，好留做自我比較和修正的字樣。

──存底字樣──		
冽		
凍		
蛀		
蠟		
瑪		
瓊		
硯		

──存底字樣──		
確		
釣		
地		
增		
跨		
蹺		
殉		

──存底字樣──		
殯		
婚		
眨		
瞎		

■結構的分析

「王」「石」「足」「歹」「目」這五組上面有一短橫的字群，一般看來，只要偏上至「平齊線」就可以了。至於「冫」部也宜偏上到「平齊線」。

標準寫法	瑪	璃	砸	確	跪	踐
	↕	↕	↕	↕	↕	↕
部首太高	瑪	璃	砸	確	跪	踐
部首太低	瑪	璃	砸	確	跪	踐
練習	瑪	璃	砸	確	跪	踐
標準寫法	殉	殤	眈	瞎	洌	凍
	↕	↕	↕	↕	↕	↕
部首太高	殉	殤	眈	瞎	洌	凍
部首太低	殉	殤	眈	瞎	洌	凍
練習	殉	殤	眈	瞎	洌	凍

「虫」「金」「土」「女」這四組字群，如果能偏上到「頂界線」，不但有助於寫字的流暢，字體也不會太呆板。它們的「平齊線」，則以上短橫為佳（圖❶）。

❶

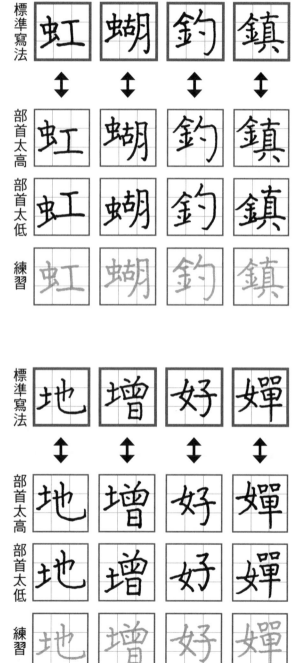

「王」「足」「土」「金」這幾個字放在字的上部或下部的時候，都依原來的字形書寫，但放在左邊的時候，因為受到右邊字的影響，所以就要壓窄成斜變體（圖❷），才能和右邊字組合成「方方正正」的國字。在書寫的時候特別要注意到它們的最下一橫（圖❸）和「金」的右上一點（圖❹），不可長過整個部首的右界，甚至和右邊字交錯，才會有工整清爽的感覺。

標準寫法　玲　琅　跳　跨

↕　↕　↕　↕

下纏右邊　玲　琅　跳　跨

下橫沒斜　玲　琅　跳　跨

練習　玲　琅　跳　跨

標準寫法　坑　境　針　鍾

↕　↕　↕　↕

下纏右邊　坑　境　針　鍾

下橫沒斜　坑　境　針　鍾

練習　坑　境　針　鍾

寫「歹」部的時候，要注意第一個左撇（圖
❶）不可太長，最好不要超出上面短橫的左
界（圖❷），這是為了和下面一撇（圖❸）分
出長短的差別，整個「歹」字才會顯得活潑
有變化。

❶ 歹　　❷ 歹　　❸ 歹

標準寫法
↕
上撇太長
練習

至於「女」部，除了要注意短橫不和右邊
字交錯之外，還要留心，右下方的長點（圖
❹）也不可以過長，原則上就是以短橫和左下撇
的交點（圖❺）為右界（圖❻）。

❹ 女.　　❺ 女　　❻ 女

標準寫法
↕
上纏右邊
下纏右邊
練習

104

■直比率分析

這十組左上位部首的「直比率」約為：⅓，也就是說要寫得瘦長些。

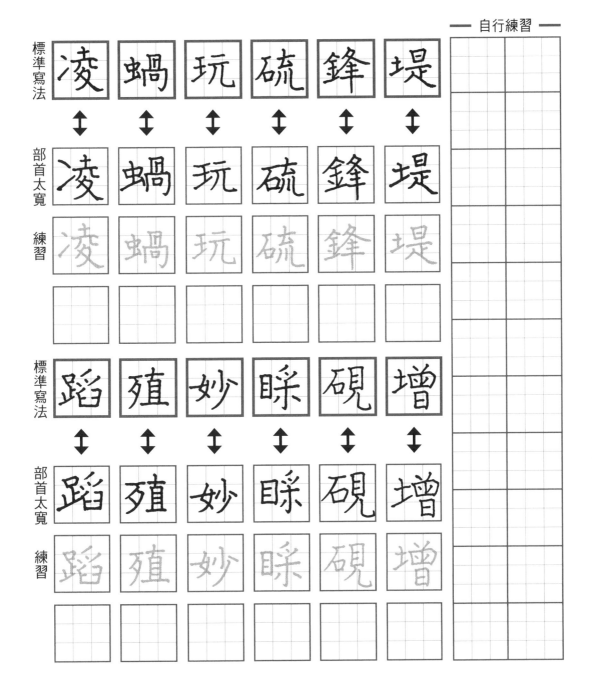

■筆順指導

	正確筆順		正確筆順		正確筆順		正確筆順	
氵		虫		壬		石		
丶		丶		丿		一		
冫		口		二		丆		
		口		千		不		
		中		壬		石		
		虫				石		
		虫						

106

部首	正確筆順		正確筆順		正確筆順		正確筆順		
	金		足		土		歹		
	丿		丶		一		一		
	人		口		十		厂		
	亽		口		土		歹		
	仐		卩				歹		
	仐		尸						
	金		尸						
	金		足						
	金								

	正確筆順		正確筆順						
部首	女		目						
	く		丨						
	夂		冂						
	女		月						
			月						
			目						

冰		凋		准		凜		凝	
冰		凋		准		凜		凝	
冰		凋		准		凜		凝	
蛙		蟬		蛾		螻		蠟	
蛙		蟬		蛾		螻		蠟	
蛙		蟬		蛾		螻		蠟	

■自我練習

琅		現		瑪		琥		瓊	
琅		現		瑪		琥		瓊	
琅		現		瑪		琥		瓊	

砂		硫		碼		硼		碳	
砂		硫		碼		硼		碳	
砂		硫		碼		硼		碳	

鈔		鉗		銀		鋪		鐵	
鈔		鉗		銀		鋪		鐵	
鈔		鉗		銀		鋪		鐵	

趴		跆		跋		蹂		蹺	
趴		跆		跋		蹂		蹺	
趴		跆		跋		蹂		蹺	

垢		垃		堵		場		壞	
垢		垃		堵		場		壞	
垢		垃		堵		場		壞	

殮		殊		歿		殯		獵	
殮		殊		歿		殯		獵	
殮		殊		歿		殯		獵	

■自我練習

奴		姻		嬉		婚		嬸	
奴		姻		嬉		婚		嬸	
奴		姻		嬉		婚		嬸	

眨		盼		眶		睬		瞞	
眨		盼		眶		睬		瞞	
眨		盼		眶		睬		瞞	

■存底字樣

　部首放在「左中位」的字群有個特點，就是這些部首的字形都近似方正形，像「田」「立」「山」「火」這四組。

　首先，請寫一遍下列的例字，好留做自我比較和修正的字樣。

─────存底字樣─────

略		
畦		
畔		
疇		
站		
端		
竣		

─────存底字樣─────

竭		
屹		
嶇		
崎		
峰		
峨		
燈		

─────存底字樣─────

炬		
烤		
燥		
熾		

■結構的分析

　「田」「立」「山」「火」這四組字群雖然說有點近似方形，但在寫的時候也須瘦長些，才不會佔掉右旁字的位置。

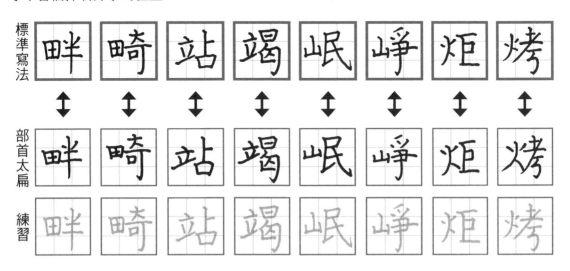

　這四組字都不宜超出「平齊線」，更不宜下達「底穩線」。

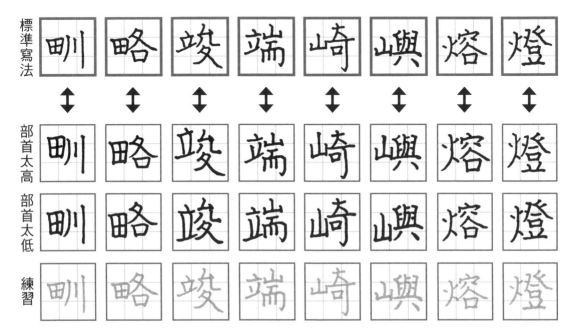

這四組字如果不放於「左中位」，也宜放於「左上位」，但卻不宜放於「左下位」。

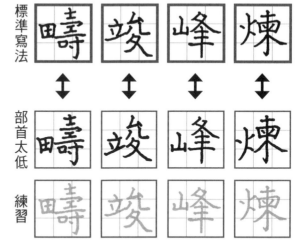

■直比率分析

這四組字的直比率約為：⅓。

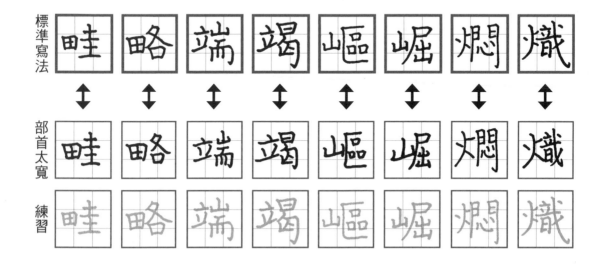

■筆順指導

部首	正確筆順		正確筆順		正確筆順		正確筆順		
田		立		山		火			
丶		丶		丨		丶			
冂		亠		山		丷			
冃		亠		山		火			
用		立				火			
田		立							

畔		呷		略		畦		畸	
畔		呷		略		畦		畸	
畔		呷		略		畦		畸	
站		端		竣		竭		崛	
站		端		竣		竭		崛	
站		端		竣		竭		崛	

■自我練習

屼		峪		崎		峨		峻	
屼		峪		崎		峨		峻	
屼		峪		崎		峨		峻	

煙		燈		燥		燒		熾	
煙		燈		燥		燒		熾	
煙		燈		燥		燒		熾	

■自我練習

炊		燭		燦		燒		燈	
炊		燭		燦		燒		燈	
炊		燭		燦		燒		燈	

峙		峨		崛		峪		疇	
峙		峨		崛		峪		疇	
峙		峨		崛		峪		疇	

部首：貝‧阝‧耳

■存底字樣

　　列入「左下位」的常見部首計有「貝」「阝」「耳」這三組字群。所謂「左下位」就是要講究下達「底穩線」的意思。

　　首先，請寫一遍下列的例字，好留做自我比較和修正的字樣。

	——存底字樣——	
賂		
賄		
賒		
賭		
賦		
贖		
陳		

	——存底字樣——	
際		
防		
附		
隔		
隊		
耽		
聆		

	——存底字樣——	
聰		
聯		
聘		
職		

■結構的分析

「貝」「阝」「耳」這三組字群宜求下達「底穩線」。

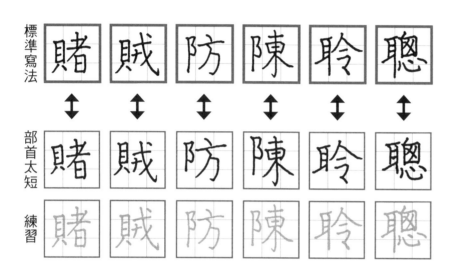

同時，這三組字群上面的短橫也宜上至「平齊線」，這樣可使字形顯出協調的優點。

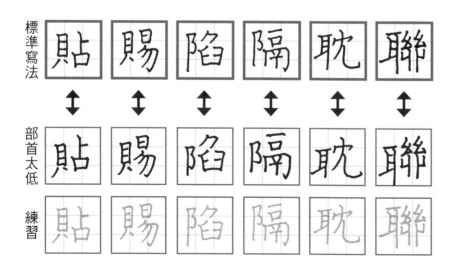

■直比率分析

這三組字群的直比率都是：⅓。

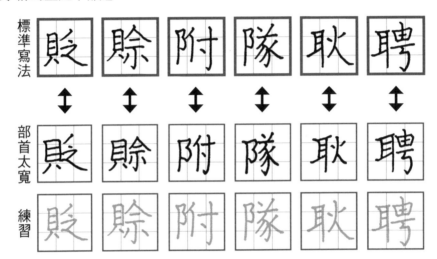

自行練習

■筆順指導

正確筆順		正確筆順		正確筆順				
貝		阝		耳				
丨		㇕		一				
冂		卩		丆				
冃		阝		丌				
月				丏				
目				耳				
貝				耳				
貝								

賦		賄		賺		賂		賅	
賦		賄		賺		賂		賅	
賦		賄		賺		賂		賅	

限		陋		隅		陰		際	
限		陋		隅		陰		際	
限		陋		隅		陰		際	

■自我練習

耶		聆		耽		聰		職	
耶		聆		耽		聰		職	
耶		聆		耽		聰		職	

賜		貶		聯		聘		隔	
賜		貶		聯		聘		隔	
賜		貶		聯		聘		隔	

部首：刂‧力‧寸‧隹‧戈‧攵‧欠‧殳‧頁‧阝‧卩

■存底字樣

在「右方位」的常見部首有十一組比較常見的部首（圖❶）。

首先，請寫一遍下列的例字，好留做自我比較和修正的字樣。

❶ | 刂 | 力 | 寸 | 隹 | 戈 | 攵 | 欠 | 殳 | 頁 | 阝 | 卩 |

—存底字樣—

利		
刻		
功		
勤		
封		
雄		
雖		

—存底字樣—

戰		
教		
欣		
歡		
殼		
毅		
頂		

—存底字樣—

顛		
郎		
鄭		
即		

■結構的分析

　　這七組部首（圖❷），因為是在右邊，又都是有直直筆劃或上下突筆（如註點處），所以為了托穩左邊字的字形，寫的時候宜上至「頂界線」，下達「底穩線」，讓整個字不致於向右傾斜。

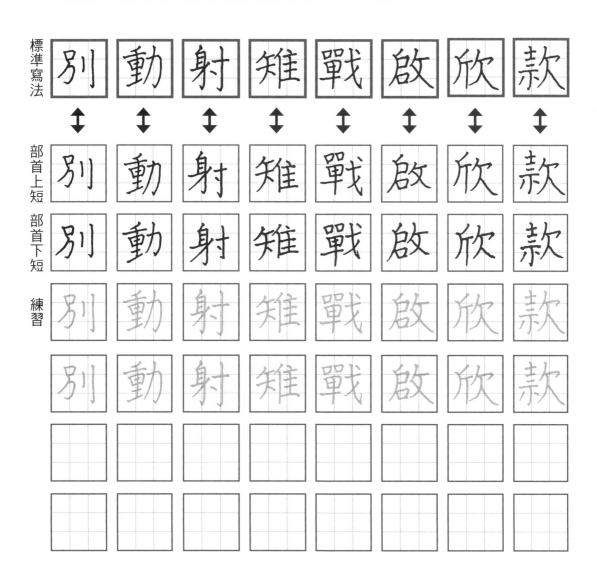

「殳」「頁」「阝」「卩」這四組部首雖然也在右邊，但因為是平頂（頂為一橫，如圖❶註點處），所以寫時宜下達「底穩線」，至於是否上至「頂界線」，就要看左邊字的字形而定了。字形較長且是突頂的話，「殳」「頁」「阝」「卩」就只宜上至「平齊線」，如果左邊字同是平頂的話，則「殳」「頁」「阝」「卩」這四個部首上至「頂界線」也無妨。

❶ | 殳 | 頁 | 阝 | 卩 |

標準寫法	部	邪	卻	即	殷	毅	頭	類
↕	↕	↕	↕	↕	↕	↕	↕	↕
部首太高	部	邪	卻	即	殷	毅	頭	類
部首太低	部	邪	卻	即	殷	毅	頭	類
練習	部	邪	卻	即	殷	毅	頭	類
	部	邪	卻	即	殷	毅	頭	類

◆附註

「殳」「頁」「阝」「卩」這四組部首原可比照「左下位」部首另開「右下位」一個 Lesson，但因國字裡右邊部首為數甚少，且除了「右方位」和「右下位」外，幾乎沒有「右上位」部首，所以為了統一起見，也把「殳」「頁」「阝」「卩」這四組部首一併收錄「右方位」裡。

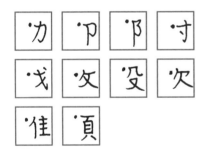

而上圖十組部首的「平齊線」就在最上面的短橫（註點處）。

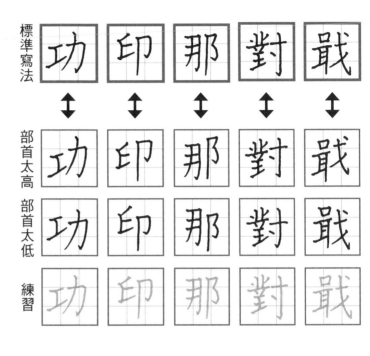

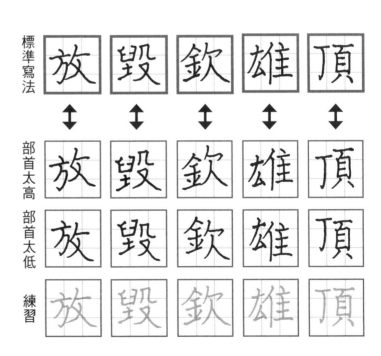

「刂」的「平齊點」則在短豎的上端（圖❶註點處）。 ❶ 刂

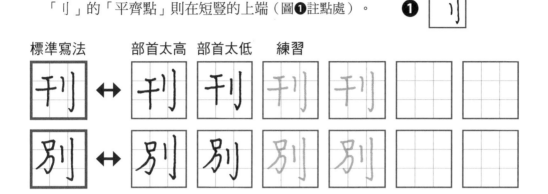

在寫「攵」（音夊メ）部的時候要特別注意（圖❷），不要和「夂」（音ㄓ∨）（圖❸）及「夊」（音ㄙㄨㄟ）（圖❹）搞混了，「攵」字正確的寫法是上面短橫右突；「夂」字上面短橫和左下撇連成一筆，右捺則向左上突出，「夊」字則上橫和右捺都不突出。

❷ 攵　❸ 夂　❹ 夊

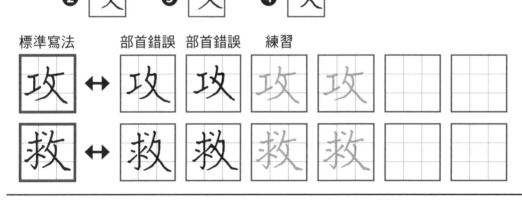

「隹」字的寫法須注意四個短橫和兩個直豎之間的間隔要各自兩兩對稱，字形才會平穩美觀。

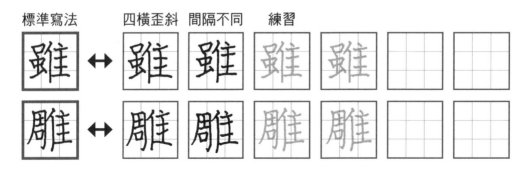

■ 直比率分析

「刂」「阝」「卩」這三組部首的直比率約為⅓強。如果左邊字筆劃較多，直比率約為⅓，左邊字筆劃較少，直比率就是⅓強。

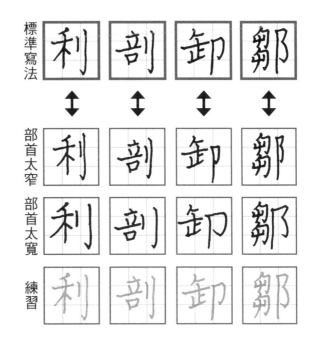

「寸」「戈」「攵」「欠」「殳」「力」「頁」「隹」這八組部首的直比率約為⅓強～½弱。

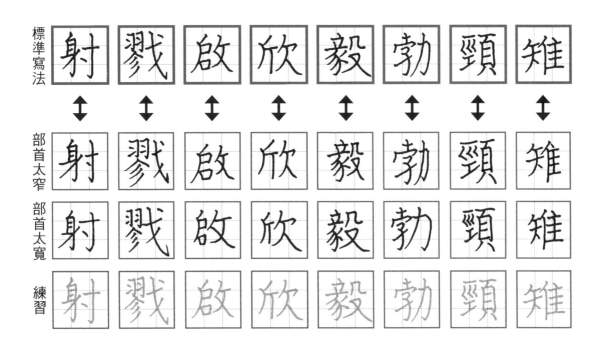

133

■筆順指導

部首	正確筆順		正確筆順		正確筆順		正確筆順		
	刂		力		卩		阝		
	丿		𠃌		𠃌		𠃌		
	刂		力		卩		阝		
							阝		

■筆順指導

部首	正確筆順		正確筆順		正確筆順		正確筆順		
	寸		戈		夂		欠		
	一		一		ノ		ノ		
	寸		七		夂		𠂊		
	寸		戈		夕		𠂊		
			戈		夂		欠		

■筆順指導

正確筆順		正確筆順		正確筆順				
殳		佳		頁				
ノ		ノ		一				
几		亻		丆				
几		亻		丆				
殳		亻		丆				
		亻		丆				
		仹		百				
		佳		百				
		佳		頁				
				頁				

■自我練習

利		划		別		剖		劍	
利		划		別		剖		劍	
利		划		別		剖		劍	

功		勛		勃		動		勸	
功		勛		勃		動		勸	
功		勛		勃		動		勸	

印		卯		卻		即		卸	
印		卯		卻		即		卸	
印		卯		卻		即		卸	

邪		部		郎		那		鄒	
邪		部		郎		那		鄒	
邪		部		郎		那		鄒	

■自我練習

寺		封	尉	對	導	
寺		封	尉	對	導	
寺		封	尉	對	導	

戰		戧	戲	甚	戮	
戰		戧	戲	甚	戮	
戰		戧	戲	甚	戮	

攻		放		救		教		數	
攻		放		救		教		數	
攻		放		救		教		數	

毆		毀		殺		殼		毅	
毆		毀		殺		殼		毅	
毆		毀		殺		殼		毅	

■自我練習

欣		欲		欽		欺		歡		
欣		欲		欽		欺		歡		
欣		欲		欽		欺		歡		

雜		雄		雖		雕		雛		
雜		雄		雖		雕		雛		
雜		雄		雖		雕		雛		

頂		頓		頭		顛		類	
頂		頓		頭		顛		類	
頂		頓		頭		顛		類	
卯		啟		類		殿		雅	
卯		啟		類		殿		雅	
卯		啟		類		殿		雅	

■自我練習

部首：勹・匚・匸・囗・門

■存底字樣

　　所謂「全含位」部首，是指有「三面以上包含」的字群，當然，更包括了「四面包含」的部首，常見的有「勹」「匚」「匸」「囗」「門」等五組。

　　首先，請寫一遍下列的例字，好留做自我比較和修正的字樣。

──存底字樣──			──存底字樣──			──存底字樣──		
四			匃			閉		
因			匐			閩		
圈			匹			闐		
國			區			閡		
團			匿					
勻			匪					
勾			匱					

■結構的分析

「勹」「匚」「匸」「囗」「門」這五組部首都必須上至「頂界線」，下達「底穩線」，這是大家很容易看出來的，其實也非得這樣不可，要不然的話，裡邊的字寫起來就會嫌擠了。

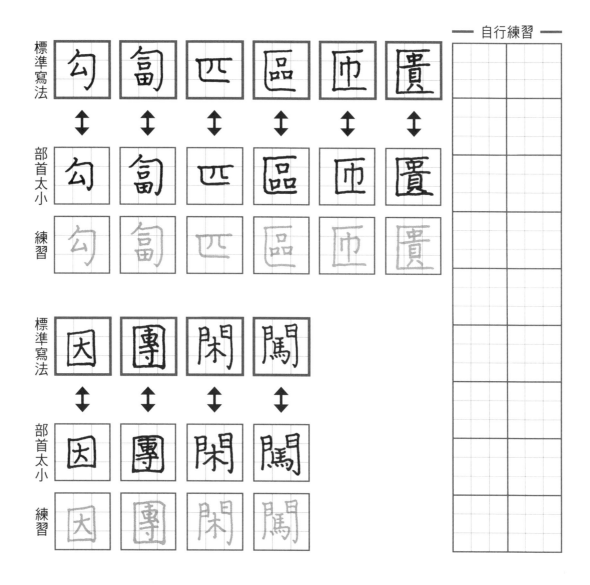

全含位的部首宜求方正工整，裡邊的字不和部首「交錯」為宜。

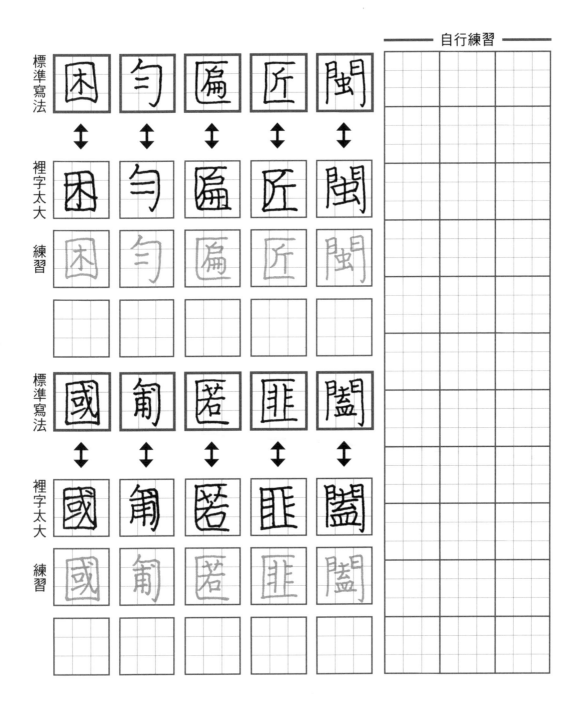

「門」的左右兩邊必須力求對稱，一邊偏大或偏小都不好看。

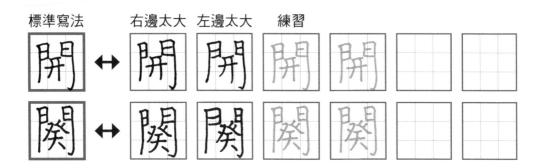

■直比率分析

此 Lesson 提到的五組字群，只要注意到上述兩點結構分析即可，談不上直比率和橫比率的問題。

■筆順指導

	正確筆順		正確筆順		正確筆順		正確筆順		
部首	ク		ㄷ		ㄷ		口		
	ノ		一		一		∣		
	ク		ㄷ		ㄷ		冂		
							口		

正確筆順

部首	門								
	丨								
	冂								
	冃								
	月								
	月丨								
	門								
	門								
	門								

■自我練習

四		因		圖		園		國	
四		因		圖		園		國	
四		因		圖		園		國	

勿		匆		匈		匍		匐	
勿		匆		匈		匍		匐	
勿		匆		匈		匍		匐	

匡		匣		匯		匱		匝	
匡		匣		匯		匱		匝	
匡		匣		匯		匱		匝	

匹		區		匿		匾		闔	
匹		區		匿		匾		闔	
匹		區		匿		匾		闔	

■自我練習

閃		閉		闡		関		闌	
閃		閉		闡		関		闌	
閃		閉		闡		関		闌	

勻		勾		囤		圓		圍	
勻		勾		囤		圓		圍	
勻		勾		囤		圓		圍	

■自我練習

Lesson 14　偏含位

部首：厂・广・疒・尸・戶・气・虍・走・辶

■存底字樣

被分類為「偏含位」的部首有九組字群。（圖❶）

首先，請寫一遍下列的例字，好留做自我比較和修正的字樣。

❶ | 厂 | 广 | 疒 | 尸 | 戶 | 气 | 虍 | 走 | 辶 |

―存底字樣―

厓
厭
序
康
疾
痴
局

―存底字樣―

展
房
扇
氧
氣
虎
處

―存底字樣―

起
趨
迪
達

154

■結構的分析

這九組部首當然都必須上至「頂界線」，且下達「底穩線」，如此才能留出寬綽的空間來填進旁字。

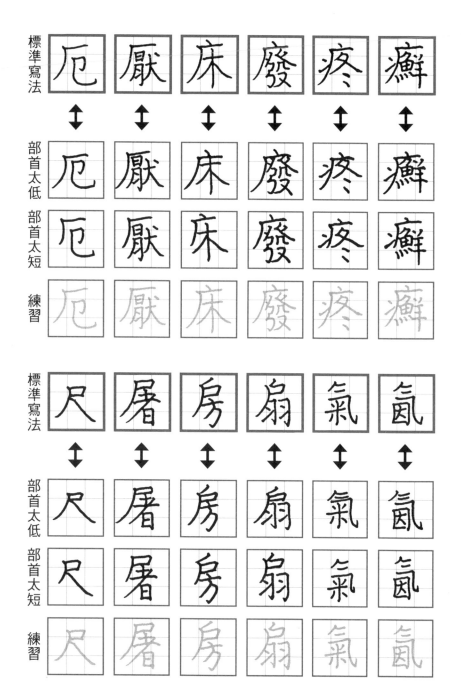

標準寫法 | 厄 | 厭 | 床 | 廢 | 疼 | 癬
↕ | ↕ | ↕ | ↕ | ↕ | ↕
部首太低 | 厄 | 厭 | 床 | 廢 | 疼 | 癬
部首太短 | 厄 | 厭 | 床 | 廢 | 疼 | 癬
練習 | 厄 | 厭 | 床 | 廢 | 疼 | 癬

標準寫法 | 尺 | 屠 | 房 | 扇 | 氣 | 氤
↕ | ↕ | ↕ | ↕ | ↕ | ↕
部首太低 | 尺 | 屠 | 房 | 扇 | 氣 | 氤
部首太短 | 尺 | 屠 | 房 | 扇 | 氣 | 氤
練習 | 尺 | 屠 | 房 | 扇 | 氣 | 氤

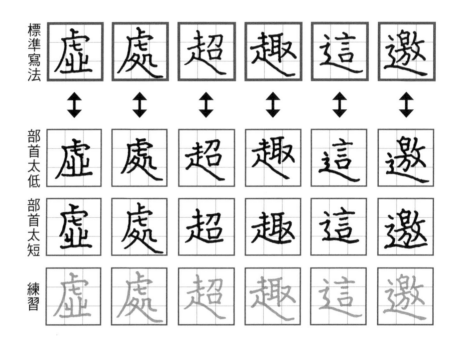

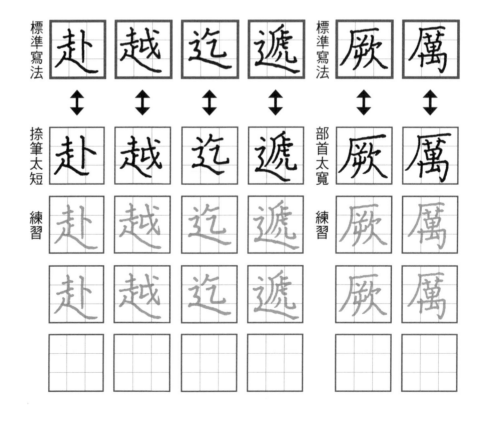

除「走」及「辶」之外，其他七組字群的下邊字都宜突出部首的「包圍」，這樣的字體看起來才較為活潑，否則的話就會有「緊縮」的小氣感，這是「偏含位」和「全含位」最大的不同要領。

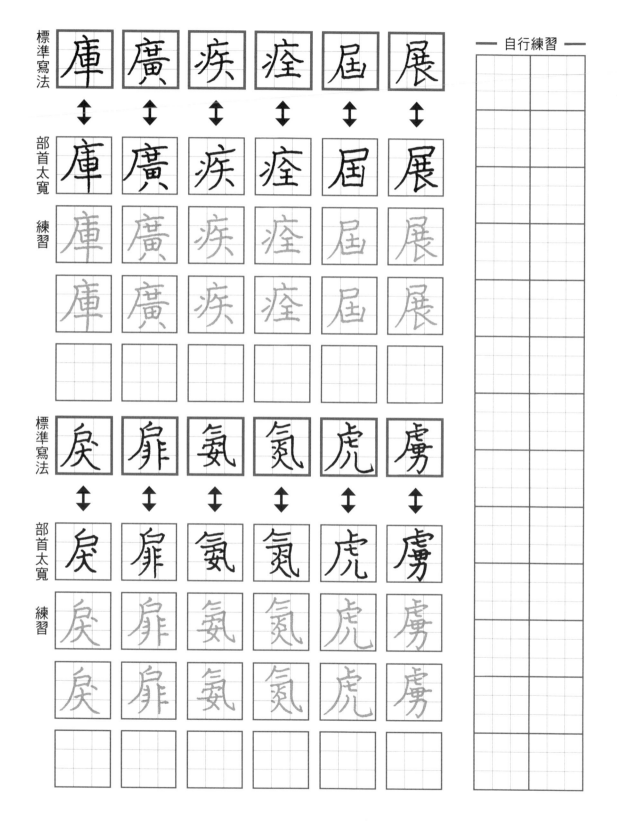

■直、橫比率分析

「尸」「戶」「气」這三組字群的「橫比率」約為：⅓，太大會有鬆散的感覺，太小又會有筆劃太密集的缺點。

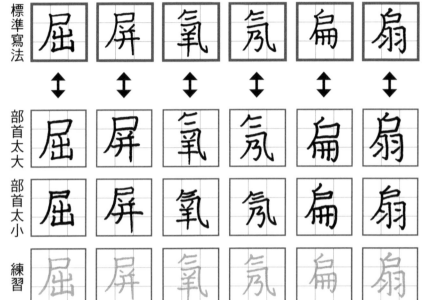

「虍」部的「橫比率」是：½，原因與上點相同。

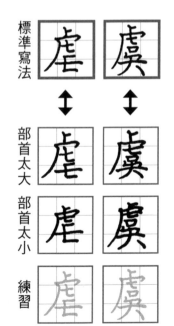

「走」部的「直比率」是½；「辶」部的「直比率」是⅓。

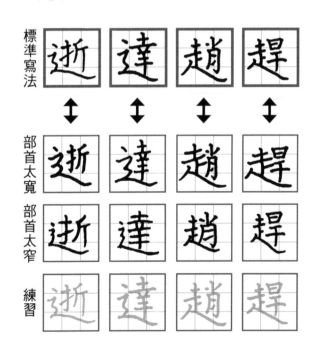

■筆順指導

部首	正確筆順		正確筆順		正確筆順		正確筆順	
厂		广		疒		尸		
一		丶		丶		フ		
厂		亠		亠		コ		
		广		广		尸		
				疒				
				疒				

■筆順指導

部首	正確筆順		正確筆順		正確筆順		正確筆順		
	戶		气		虍		走		
	ノ		ノ		丶		一		
	厂		二		上		十		
	户		气		广		土		
	戶		气		卢		耂		
					卢		丰		
					虍		走		
							走		

■筆順指導

正確筆順

辶								
丶								
冫								
辶								
辶								

原		厚		厥		厭		厲	
原		厚		厥		厭		厲	
原		厚		厥		厭		厲	

序		底		廂		康		廳	
序		底		廂		康		廳	
序		底		廂		康		廳	

■ 自我練習

疘		瘓		瘦		療		癬	
疘		瘓		瘦		療		癬	
疘		瘓		瘦		療		癬	
局		尿		屠		屢		屬	
局		尿		屠		屢		屬	
局		尿		屠		屢		屬	

■自我練習

戾		房		扇		扁		扉	
戾		房		扇		扁		扉	
戾		房		扇		扁		扉	

氖		氤		氯		氮		氟	
氖		氤		氯		氮		氟	
氖		氤		氯		氮		氟	

虔		虎		處		虞		虜	
虔		虎		處		虞		虜	
虔		虎		處		虞		虜	

趁		超		越		趟		趨	
趁		超		越		趟		趨	
趁		超		越		趟		趨	

迪　連　遂　遞　邀

厄　厝　居　屋　展

廈		痴		痺		癢		虛	
廈		痴		痺		癢		虛	
廈		痴		痺		癢		虛	
述		逝		赳		起		趣	
述		逝		赳		起		趣	
述		逝		赳		起		趣	

■存底字樣

　　所謂「多樣位」部首，是指這些部首有時候在左方、上方、或下方、中間等多種位置，如「口」部（圖❶），「大」部（圖❷），「日」部（圖❸），「曰」部（圖❹），「白」部（圖❺）。

　　以上所列的五組字群，我們將在此 Lesson 中討論，至於「女」和「土」部，雖然有左下（圖❻），但為了歸納的系統性，這兩組部首都已分別列入「左方位」和「下方位」了；其他像「馬」「鳥」「魚」等三組部首，由於性質類似，所以就編入「多樣位」在下個 Lesson 中討論。

❶ 吸　只　吉　同　❷ 奔　美　奉　❸ 明　早　旬

❹ 曷　曾　　❺ 的　皇　皆　　❻ 奶　妥　地　基

首先，請寫一遍下列的例字，好留做自我比較和修正的字樣。

──存底字樣──			──存底字樣──			──存底字樣──	
呈			晴			百	
吳			曉			皆	
味			昏			奇	
嘩			皇			套	
喜			的			奉	
晨			飯			奠	

■結構的分析

在左方的「口」「日」「白」寫成「直形」比「方形」或「橫形」好看。

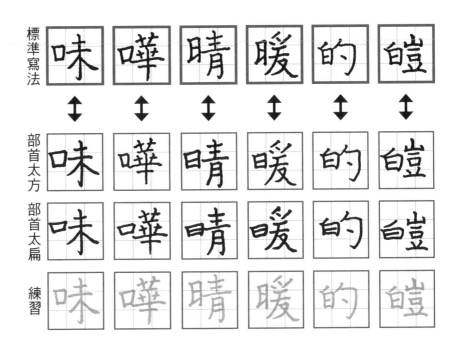

同時，為了筆劃的協調與順暢，「口」「日」「白」上面的短橫宜上提至「平齊線」，也就是寫「左上位」字群的要領。（圖❻）

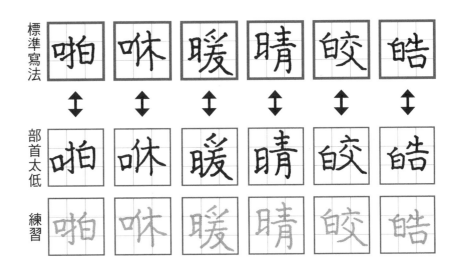

在上方的「口」「日」「白」「大」宜寫成「橫形」，才不會佔掉下邊字的位置。

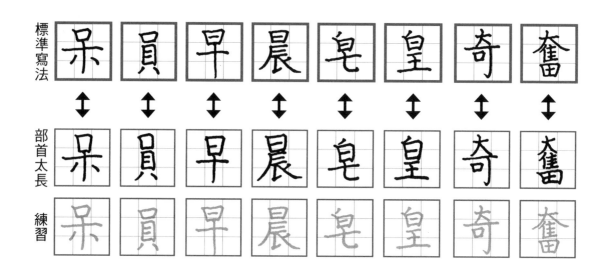

同時，為了字形的平穩感，「口」「日」「白」「大」的寬度也要和寫「上方位」字群的要領一樣，就是寬度要稍小於下邊字才好看。

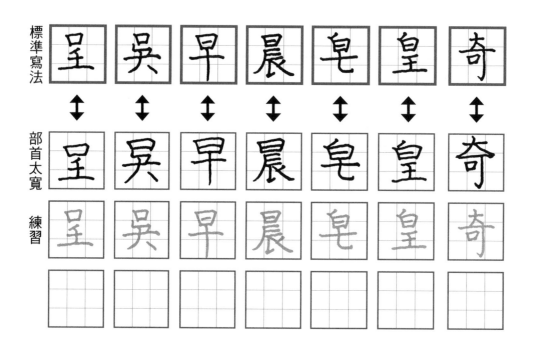

「口」部在下的時候寫成「橫形」較為平穩，但這跟「下方位」字群的寫法要領不同，只要寫成「橫形」就可以了，分析過所有「口」部在下的字群，「口」的寬度倒不必像寫「下方位」字群的要領，也就是不宜寬過上邊字。

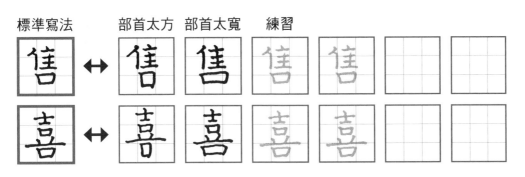

「大」部在下的時候，橫筆宜長，這就跟一般「下方位」字群的寫法要領一樣，如此才能托穩字盤。特別要注意的是「大」的右點（圖❶）不能寫右捺（圖❷）。

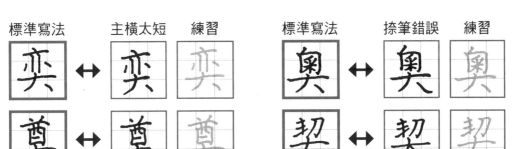

值得一提的是，「大」字不一定會以部首的形式出現在字的中間。當「大」在字的中間時，底下若有屬於「下方位」的字群；那麼，底下就不必拘泥於「下方位」的寫法要領，只要拉長「大」的橫線即可（圖❸），這樣的字形才不會頭輕腳重。

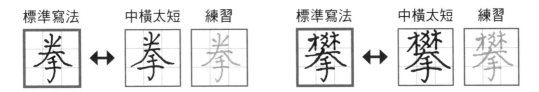

171

承上頁所述，「大」字（圖❶）在中間時，大的左撇與右捺不必密接，字形才會顯得大方不拘泥。

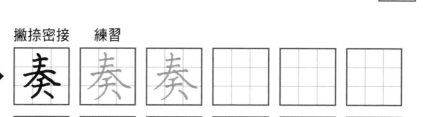

「日」「曰」「白」在下方時還是寫成「直形」比較協調（但並不像位於左方時那麼瘦直）。

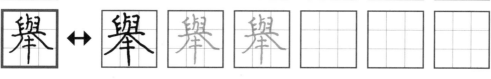

■橫比率分析

「口」「日」「曰」「白」的「橫比率」是⅓，「大」的「橫比率」是½。

標準寫法	呆	吳	早	曷
	↕	↕	↕	↕
部首太長	呆	吳	早	曷
部首太短	呆	吳	早	曷
練習	呆	吳	早	曷
標準寫法	皂	皇	套	奔
	↕	↕	↕	↕
部首太長	皂	皇	套	奔
部首太短	皂	皇	套	奔
練習	皂	皇	套	奔

173

「口」在下的時候，「橫比率」須視上邊字的複雜程度，由½～⅓不等。

「大」字在下的時候，「橫比率」是⅓。

■筆順指導

部首	正確筆順		正確筆順		正確筆順		正確筆順		
	口		日		白		大		
	丨		丨		丿		一		
	冂		冂		亻		广		
	口		月		甪		大		
			日		白				
					白				

吳		帚		喜		咻		嚀	
吳		帚		喜		咻		嚀	
吳		帚		喜		咻		嚀	

昔		暴		曉		曷		書	
昔		暴		曉		曷		書	
昔		暴		曉		曷		書	

■自我練習

百		皆		皂		的		皈	
百		皆		皂		的		皈	
百		皆		皂		的		皈	
奇		夸		奉		奏		奠	
奇		夸		奉		奏		奠	
奇		夸		奉		奏		奠	

部首：馬・鳥・魚

■存底字樣

講過了「口」「日」「白」與「大」的「多樣位」部首，接著，我們就來談談「馬」「鳥」「魚」這三組字群，由於這三組部首的下方都有「灬」的筆法，同時，可在旁，也可在下邊，所以才歸納在一起談。

首先，請寫一遍下列的例字，好留做自我比較和修正的字樣。

——存底字樣——			——存底字樣——			——存底字樣——		
魯			鵝			騙		
鮮			鴻			駕		
鰱			鴛			馮		
鰭			鷺			騫		
鯊			鶩					
鱉			馭					
鮀			駱					

■結構的分析

　「馬」跟「鳥」一組在左，一組在右，因為這兩組字的另邊都比較複雜，所以「馬」和「鳥」宜寫得瘦長一點，最好上至「頂界線」，下達「底穩線」。（圖❶）

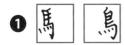

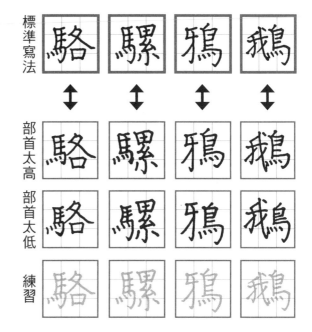

　「鳥」的「平齊線」通常是在最上面的短橫，至於「馬」部則必須視右邊字的複雜程度而定，筆劃簡單的就以第三短橫為「平齊線」，稍微複雜的就以第一或第二短橫為「平齊線」。

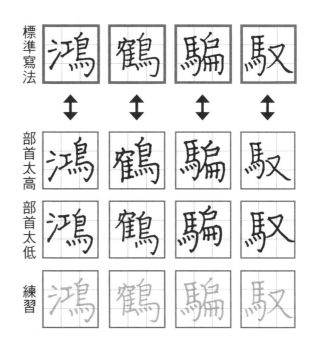

「魚」部力求上至「頂界線」，倒不必要求下達「底穩線」，這樣才不會不自覺地把「魚」寫得太大，而影響右旁字的表現。

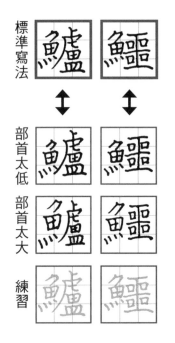

標準寫法

↕

部首太低

部首太大

練習

一般看來，「魚」的「平齊線」還是以上短橫為準。

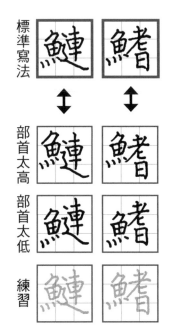

標準寫法

↕

部首太高

部首太低

練習

「馬」「鳥」「魚」在下時，那就必須寫得橫胖些，同時下面那四點也宜求寬散，寬散的程度大約與上邊字相同。

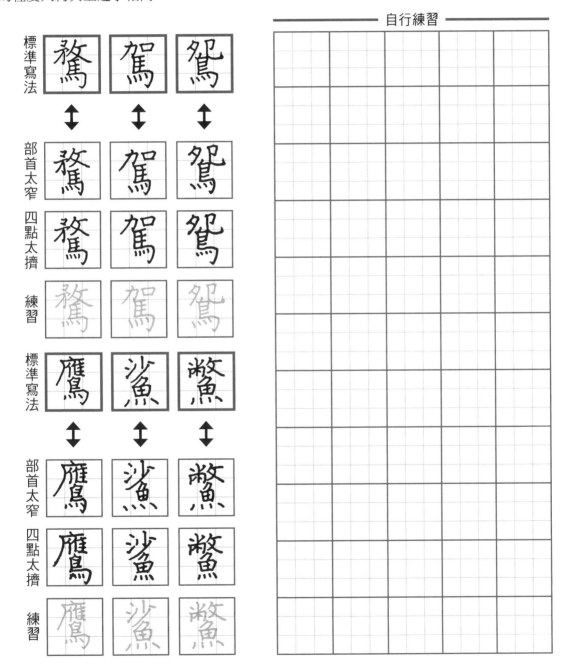

■ 直、橫比率分析

「馬」「鳥」「魚」這三組字群在左或右邊時，「直比率」以½為宜。

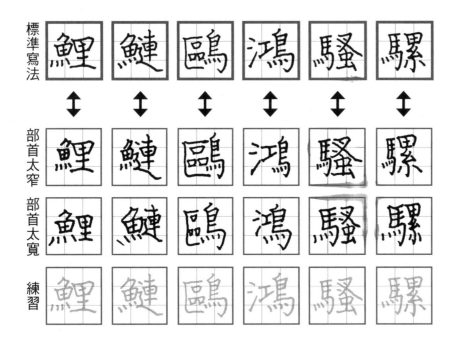

「馬」「鳥」「魚」在下時，如果上邊字簡單就以⅔為「橫比率」，而由於這三組字筆劃較多，所以，一般寫來也都不會低於½的「橫比率」。

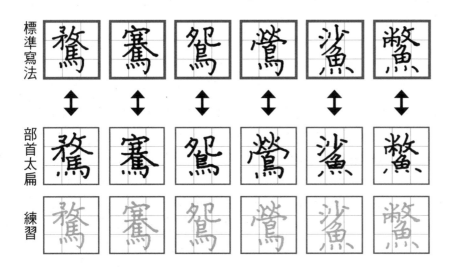

■筆順指導

部首	正確筆順		正確筆順		正確筆順				
	馬		鳥		魚				
	一		丿		丿				
	厂		亻		ク				
	厂		白		夕				
	F		白		勾				
	馬		自		魚				
	馬		鳥		鱼				
	馬		鳥		魚				
	馬		鳥		魚				
	馬		鳥		魚				
			鳥		魚				

馮		馭		騷		騫		驀	
馮		馭		騷		騫		驀	
馮		馭		騷		騫		驀	

駝		鳴		鴉		鳶		鷺	
駝		鳴		鴉		鳶		鷺	
駝		鳴		鴉		鳶		鷺	

■自我練習

魯		鰍		鰭		鱉		鯊	
魯		鰍		鰭		鱉		鯊	
魯		鰍		鰭		鱉		鯊	

駱		驢		鰓		鸚		鴛	
駱		驢		鰓		鸚		鴛	
駱		驢		鰓		鸚		鴛	

寫字好看不是靠天分，
更需要的是～
Patient · Practice · Promise

耐心練習，加上對自己的承諾。

TITLE

陪你寫字　目標！工整清晰手寫字（附光碟）

STAFF

出版	瑞昇文化事業股份有限公司
編著	瑞昇文化編輯部
書寫示範	黃墩岩

總編輯	郭湘齡
責任編輯	黃美玉
文字編輯	黃思婷　莊薇熙
美術編輯	謝彥如
排版	謝彥如
製版	明宏彩色印刷製版股份有限公司
印刷	桂林彩色印刷股份有限公司
	紘億彩色印刷有限公司
法律顧問	經兆國際法律事務所　黃沛聲律師

戶名	瑞昇文化事業股份有限公司
劃撥帳號	19598343
地址	新北市中和區景平路464巷2弄1-4號
電話	(02)2945-3191
傳真	(02)2945-3190
網址	www.rising-books.com.tw
Mail	resing@ms34.hinet.net

本版日期	2017年7月
定價	320元

國家圖書館出版品預行編目資料

陪你寫字：目標!工整清晰手寫字 / 瑞昇文化編
輯部編著. -- 初版. -- 新北市：瑞昇文化, 2016.06
192面；25.7 X 19 公分
ISBN 978-986-401-098-1(平裝附光碟片)

1.習字範本

943.9　　　　　　　　　　　　　105007895

卯　蛀　窒
楷　盤　羈　實
擾　蹂　蟹
禧　冗　窮
　　學　篡
課　稼　塚
施　鞋　卻　署　留
　　嶧　寓
獄　宴　家
臟　茅　照　莓　醫
　　祆　練　戀　堅

卯　蚪　楷　盤　躁　禧　課　稼　學　卻　署　難　峙　宴　施　獄　茅　練　袂　臟

窒　羈　實　冗　篡　蟹　窮　卻　家　留　寓　署　家　照　苺　醫　戀　堅